타이포그래픽 디자인
TYPOGRAPHISCHE GESTALTUNG

2014년 2월 7일 초판 발행 · 2022년 4월 22일 4쇄 발행 · **지은이** 얀 치홀트 · **옮긴이** 안진수
펴낸이 안미르 안마노 · **진행** 문지숙 · **편집** 민구홍 · **디자인** 안마노 · **조판 감수** 안진수
디자인 도움 권진주 · **영업** 이선화 · **커뮤니케이션** 김세영 · **영업관리** 황아리 · **제작** 세걸음
종이 랑데뷰 160g/m², 엔젤클로스 115g/m², 매직칼라 120g/m², 그린라이트 100g/m²
글꼴 SM3 신신명조, Garamond Premier Pro

안그라픽스
주소 우 10881 경기도 파주시 회동길 125-15 · **전화** 031.955.7755 · **팩스** 031.955.7744
이메일 agbook@ag.co.kr · **웹사이트** www.agbook.co.kr · **등록번호** 제2-236(1975.7.7)

n|w Fachhochschule Nordwestschweiz
 Hochschule für Gestaltung und Kunst
이 책의 번역은 스위스 바젤디자인예술대학교의 지원으로 이루어졌습니다.

ISBN 978.89.7059.723.2 (03600)

타이포그래픽 디자인
Typographische Gestaltung

얀 치홀트 지음

안진수 옮김

안그라픽스

1977년.졸업.후.첫.회사를.다닐.때..
토요일.오후는.내게.금쪽같은.시간이었다..
낮밥을.먹고.부리나케.퇴근해서는.광화문과.종로1가에.있는.
외서.서점.세.곳을.들르는.것이.내게는.큰.즐거움이었다..

그날.마지막으로.들른.곳이.종로1가의.범문사였다..
책을.정리하던.점원은.나를.신경도.쓰지.않았다..
한.서가.가장.아래.칸에서.해진.책.한.권을.발견했다..
얀.치홀트의.책이었다..
본능적으로.느낌이.왔고.바로.사기로.했다..
점원은.해진.책을.팔아서.다행인.듯.값을.깎아주었다..

이.책은.내.삶을.바꿔놓았다..
내가.알던.타이포그라피.지식이.모두.
이.책이.발원점이라는.사실에.흥분했다..
그날.저녁부터.'앓느니.죽자고'.번역을.시작했다..
그렇게.얀.치홀트와.인연이.묶였다..

얀.치홀트는.이.책을.1935년.독일의.상황에.맞춰.썼다..
그러나.기술적인.것.몇몇을.제외하고는.대부분.
오늘날에도.응용할.수.있다..
시대를.초월하는.그의.식견이.여전히.놀랍다..

오랜.세월이.지나고.스위스.바젤에서.만난.
안진수.선생이.이.책을.다시.번역한다는.소식을.들었다..
게다가.독일어.원서를.바로.번역한다니.얼마나.기쁜.일인가?

2014년.1월.
날개.안상수

차례

우리가 다시 되돌아갈 수 있는 과거는 없다.
다만 과거로부터 널리 뻗어나온 힘이 빚어내는
영원하고 새로운 것이 있을 뿐이다.
진실하고 간절한 바람은 언제나 생산적이어야 하고,
새롭고 더 좋은 것을 만들어야 한다.

요한 볼프강 폰 괴테 (Johann Wolfgang von Goethe)

일러두기

1. 이 책 『타이포그래픽 디자인』은 1935년 스위스 바젤의 출판사 벤노슈바베(Benno
Schwabe)에서 출간한 『Typographische Gestaltung』을 한국어로 옮긴 것이다.

2. 독일어권에서 Tschichold [ˈtʃɪçɔlt]는 '치홀트'에 가깝게 발음된다. 하지만
이 책에서는 국립국어원에서 정한 외래어 표기법에 따라 '치홀트'로 표기했다.

3. 원서가 출판된 당시의 인쇄 산업 상황과 본문에 등장하는 개념, 시기와 모양에 따라
나누어진 활자체 그룹 등에 대한 독자의 이해를 돕기 위해 역주를 달았다. 여기서 활자체
그룹은 당시에 나온 활자체를 일반적으로 구분한 것이 아니라, 이 시기 활자체의 특징을
기준으로 나중에 디자인된 활자체를 통틀어 일컫는 것이다. 역주에서는 시대적 관점보다
활자체의 특징을 기준으로 삼았다. 활자체 그룹을 나누는 기준은 여러 가지가 있으나
이 책에서는 독일산업규격(DIN)을 기준으로 하고, 막시밀리앙 복스(Maximilien Vox)가
만들어 국제타이포그래피협회(Association Typographique Internationale, ATypI)에서
사용하고 있는 이름을 함께 소개했다. 한편, 원주는 모두 본문에 삽입했다.

4. 원서의 본문에서 강조를 위해 기울인 꼴로 처리한 부분은 이 책에서는 방점을 찍었다.

머리말

이 책은 내가 써온 책의 연장선 위에 있다. 「기본적인 타이포그래피(Ele-
mentare Typographie)」가 소개되었을 때만 해도 새로운 타이포그래피에 대한
의견은 기껏 하나의 생각을 정리한 것 정도로 알려질 수밖에 없었다. 여기
서 한 걸음 더 나아가 『새로운 타이포그래피(Die neue Typographie)』에는 더
욱 쓸모 있는 제안이 꽤 많이 담겨 있다. 하지만 새로운 타이포그래피의 참
뜻에 대해 정확하지 않은 의견이 널리 퍼져 있었다. 이런 이유로 『한 시간
짜리 인쇄물 디자인(Eine Stunde Druckgestaltung)』에서 나는 인쇄물 디자인에
필요한 가장 새롭고 중요한 기본 원칙을 확실한 비교를 통해 소개했다. 이
보다 앞서 프란츠 로(Franz Roh)와 함께 쓴 『사진 눈(Photo-Auge)』에서는 최
신 사진 기술의 주요 결과물을 간추려 담았는데, 디자이너에게 좋은 본보
기가 될 만하다. 1931년에는 독일의 인쇄 기능 학교들의 활자 강의 계획을
따른 『조판가를 위한 손글씨 쓰기(Schriftschreiben für Setzer)』가 이어서 출판
되었다. 물론 제약 없이 자유롭고 시대에 맞는 형태의 하나로 말이다. 손글
씨[1] 쓰기를 통해 활자를 깊이 연구하는 일은 조판가에게 반드시 필요한 과
정이다. 이를 통해 조판가는 예전과 오늘날의 활자를 훨씬 쉽게 이해할 수
있으며, 이는 기하학적으로 이루어진 활자체를 그저 기계처럼 베껴내는 수
준의 작업으로는 대신할 수 없는 가치를 지닌다. 내가 『타이포그래픽 디자
인 기술(Typographische Entwurfstechnik)』에서도 밝혔듯, 손글씨는 타이포그
래피 스케치를 위한 연습으로도 유용하다. 여기서 타이포그래피 스케치는
손글씨와는 또 다른 것이다. 위에서 살펴본 책들을 통해 타이포그래피 스
케치에 대한 기술과 더불어 오늘날의 일상적인 소량 인쇄물을 잘 만들기
위한 원칙도 함께 배울 수 있다. 하지만 타이포그래피에서 형태를 만드는

1 캘리그래피처럼 개인의 개성을 잘 드러내면서 아름답게
쓰는 것과는 달리, 인쇄용 활자가 지닌 성격과 특색에
유의해 펜촉을 여러 각도로 잘라내어 획의 굵기 변화, 비례,
리듬 등에서 만들어지는 형태를 바탕으로 활자 디자인에
가깝게 쓰는(그려지는 것이 아닌) 글씨를 말한다.

것에 대한 다른 질문은 깊이 다루지 못했고, 간단한 수준의 답만을 제시했다. 가르치는 이에게는 참고서이면서 동시에 순수한 초보자에게는 입문서가 될 만한 책을 쓰려다보니 세세한 부분을 담아내기에는 한계가 있었기 때문이다.

이 책은 앞서 말한 내용에 그 바탕을 둔다. 『타이포그래픽 디자인 기술』이 기본적인 기술에 관해 이야기했다면, 이 책은 기술에서 발전한 예술로서의 타이포그래피를 주로 다룬다.

이 책에서는 새로운 타이포그래피 디자인에 한정해서 그 연구 방법을 소개하고 문제점을 짚어보고자 한다. 예전 타이포그래피의 체계를 배울 수 있는 책은 주위에 이미 충분히 있다. 하지만 새로운 타이포그래피를 배워서 활용하려는 이들 가운데 이런 예전 학습서를 찾아보는 사람은 없다. 나는 1933년 초까지 독일인쇄인기능학교(Meisterschule für Deutschlands Buchdrucker)에서 일하며 오랜 기간 꼼꼼히 연구해 얻은 지식을 바탕으로 인쇄 작업뿐 아니라 타이포그래피 요소를 올바르게 구성하는 데 필요한 새로운 규칙을 만들 수 있었다. 타이포그래피의 모든 부분을 다루는 기술과 방법은 뿌리부터 바뀐 이 시대의 요구에서 비롯한 변화의 시기를 맞고 있다. 내가 소개하는 새로운 규칙들은 변화의 시기와 더불어 그만큼 새롭고 쓸 만한 규칙도 함께 만들어져야 한다는 인식에서 태어났다. 이런 규칙들이 점점 널리 퍼지고 있기에, 정확하고 이치에 맞는 설명도 반드시 필요할 것이다.

역사를 통해 되돌아보기

1920년경부터 존재해왔으나 내가 잡지《타이포그래픽 보고서(Typo-graphische Mitteilung)》의 특집호에 쓴「기본적인 타이포그래피」를 통해 비로소 인쇄 분야에 소개된 새로운 타이포그래피는 제2차 세계대전 이전의 딱딱한 타이포그래피에 대한 저항에서 비롯되었다. 1830년 이래 타이포그래피에서는 한 가지 흐름이 도드라지게 나타나는데, 저마다 인쇄물의 겉모습을 장식 요소, 또는 새롭기는 하나 기술적으로 낯선 원칙을 적용해 포장하고자 했다. 그 와중에 일부 학술 서적만이 비록 소박하지만 본바탕을 잇는 전통, 다시 말해 프랑스의 고전 타이포그래피의 규칙을 따르며 명맥을 유지했다. 하지만 인쇄물에서 느껴지는 흑백의 긴장감은 점점 희미해졌고[2], 결국 오늘날 학술 서적 대부분의 모습은 시각적으로 형편없는 지경에 이르고 말았다. 여기에는 유행만을 좇다가 엉망이 되어버린 활자체의 수준과 더불어, 나날이 기계화되는 인쇄판 짜기 과정에 그 책임이 있다. 오늘날에도 널리 쓰이는 활자체인 안티크바(Antiqua)[3]와 메디에발(Mediäval)[4]을 보면 알 수 있듯, 세리프체와 프락투어[5]는 이미 19세기 말 즈음 분명하면서도 세밀한 느낌을 모두 잃어버렸다. 이 활자체들이 가독성을 비롯한 모

13

2 흑백의 긴장감이란 인쇄물의 품질에 대한 것이다. 시대의 흐름에 따라 활자를 디자인할 때 정교하고 세밀한 선을 점점 더 많이 쓰게 되었다. 디도나 보도니의 가늘고 깨끗한 가로 선과 세리프를 통해 보듯, 활자에 우아하고 세밀한 멋을 더하는 것이 당시의 유행이었다. 하지만 이렇게 세밀하게 디자인된 활자가 일단 주조되어 인쇄된다면 이야기는 달라진다. 다시 말해, 활자의 정교함이 인쇄 과정을 더욱 어렵게 했는데, 활자가 종이에 찍힐 때 눌리는 힘 때문에 활자의 정교하고 가는 부분이 쉽게 망가졌기 때문이다. 많은 양의 인쇄 작업 탓에 활자가 망가지는 것을 보호하기 위해 누르는 힘을 약하게 해 인쇄하는 방법이 퍼지기 시작했고, 그에 따라 종이에 묻어나는 잉크의 양도 충분하지 않게 되었다. 이런 이유로 인쇄물이 지녀야 할 흑백의 긴장감이 희미해진 것이다. 이는 종이 위에서 활자체가 드러내야 할 온전하고 또렷한 모양을 해치는 결과를 낳았고, 그만큼 가독성에도 나쁜 영향을 미치게 되었다. 이는 앞으로

나올 활자체 변화의 흐름에도 큰 영향을 미치는 중요한 부분이다.

3 원래는 고대의 라틴 알파벳에 바탕을 둔 곡선의 아름다움이 두드러지는 활자체를 말하지만, 일반적인 세리프체를 통틀어 일컫기도 한다. 이 책에서는 이후에 '세리프체'로 표기한다.

4 안티크바, 다시 말해 세리프체를 시대적으로 구분할 때 1400년대 중반 이후부터 1500년대 중반 이후까지, 다시 말해 가라몽(Garamond), 벰보(Bembo) 등으로 대표되는 르네상스안티크바(Renaissance Antiqua) 그룹을 말한다. 이는 다시 초창기의 베니스식 르네상스안티크바(Venezianische Renaissance Antiqua)와 뒤이은 프랑스식 르네상스안티크바(Französische Renaissance Antiqua)로 나뉠 수 있다. 주요 특징으로는 o의 세로축이 왼쪽으로 비스듬히 기울어져 있고,

든 면에서 무모하리만큼 정확함과 날카로움을 추구한 나머지, 나중에는 판에 박은 듯 단조롭고 뾰족한 끝을 지니게 되었다. 휘르맹 디도[6]나 잠바티스타 보도니[7]처럼 고전 타이포그래피의 규칙을 견고히 한 위대한 타이포그래퍼들이 활자에 심어놓은 살아 숨 쉬는 듯한 느낌은 시간이 흐르면서 점점 흐려지고 말았다. 틀에 박힌 낡은 습관이 자리를 잡게 되고, 훌륭한 활자체를 다루는 데 서투른 나머지 이들이 참뜻을 거스른 것이 그 이유이다.

한편 1890년경, 미술공예운동의 선구자 영국의 윌리엄 모리스(William Morris)는 쓸 만하고 좋은 활자체가 부족하다는 점을 깨닫고, "자신의 상상력을 바탕으로 고전 활자체들을 손보기에 이르렀다. 하지만 돌이켜 보건대, 그가 오히려 그 상상력을 훌륭한 고전 활자체를 조심스럽게 골라서 올바르게 쓰는 데 사용했더라면 더 좋았을 것이라고 믿는다."[8] 모리스가 거울로 삼은 것은 예전 인쇄업자의 수공예 문화로, 그는 이를 단순한 논리를 지닌 물질론자들에게 직접 본보기로 들곤 했다. 모리스는 '새로운 전통'을 찾고자 했지만, 건전한 전통은 현실과 동떨어진 것이 아니라 현실을 살펴보고 되짚어보는 데에서 비롯한다는 사실을 예사롭게 넘기고 말았다. 그가 그나마 순수한 1890년대 당시의 기계문명에 맞선 것은 처음부터 가망 없는 싸움이었고, 이 때문에 그의 영향력은 작은 범위에 머무를 수밖에 없

e의 가로획이 초기에는 오른쪽 위로 비스듬했다가 시기가 지나면서 점점 수평을 찾은 점, 가로획과 세로획의 굵기 차이가 비교적 덜하다는 점, n, b 등의 세로획 시작 부분 세리프가 수평이 아니라 왼쪽 아래로 비스듬히 깎인 점 등이 있다. 국제타이포그래피협회는 이 활자체 그룹을 고전 활자체 그룹(Classicals)으로, 세분화해 휴머니스트(Humanist)와 가랄드(Garalde)로 나눈다. 이 책에서는 이후 '고전 세리프체'로 표기한다.

5 프락투어(Fraktur)는 세리프체와 다르게 획이 굵고 꺾임이 많은 흑자체(Blackletter)의 한 종류이다. 16세기 중반 독일에서 생겨나 20세기 초에 이르기까지 독일에서 출판된 인쇄물에 광범위하게 사용되었는데, 흔히 나치 시대를 대표하는 활자체로도 알려졌다.

6 휘르맹 디도(Firmin Didot, 1764-1836)는 프랑스의 타이포그래퍼이다. 주로 유럽에서 널리 사용된 디도 포인트(Didot point)라 불리는 타이포그래피 척도 시스템을 만들었으며, 그의 가족 이름을 딴 활자체 디도(Didot)를 완성했다.

7 잠바티스타 보도니(Giambattista Bodoni, 1740-1813)는 이탈리아의 타이포그래퍼로, 1790년경에 그의 이름을 딴 활자체 보도니(Bodoni)를 만들었다. 이 활자체는 후대에 재해석되어 여러 종류로 새롭게 만들어졌는데, 1926년 프랑크푸르트의 바우어세주조소(Bauersche Gießerei)에서 만든 바우어보도니(Bauer Bodoni) 등이 대표적이다.

8 카렐 타이게(Karel Teige, 1900-1951)의 말이다. 카렐 타이게는 체코 출신의 예술가, 예술 이론가이다. 특히 1920-1930년대에 왕성하게 활동하며 예술, 건축 분야에서 활발한 비평을 했다.

었다. 그는 재료를 있는 그대로 사용할 것과 그에 따른 투명하고 올바른 작업 방식을 택해야 한다고 주장했는데, 이는 넘치는 물질로 인한 어지러운 상황과 당시 막일꾼을 함부로 부린 사업자에 맞서 양심적으로 호소한 것이었다. 이런 측면에서는 현대 사회가 그에게 많은 것을 감사해야 한다. 그리고 그가 자신의 주장을 위해 구텐베르크 성서 이후 인쇄된 초기 간행본(Inkunabeln)을 본보기로 삼았다는 것 자체는 올바른 인식이었으나, 정작 그 간행본의 참 정신이 아닌 겉모습만을 그대로 잇는 데 그치고 말았다는 사실은 실로 아쉬운 일이다. 왜냐하면, 초기 간행본들은 그 당시 주어진 새로운 상황에 대한 깊은 생각과 논쟁을 바탕으로 맺어져 발전을 거듭한 결과물이었기 때문이다. 이렇듯, 초기 간행본의 양식으로 돌아가고자 한 모리스의 노력은 전적인 뒷걸음질, 또는 당시 현실에 지친 나머지 겉모습만 따온 알맹이 없는 르네상스로 남아 있다. 이와 비교해볼 때, 카를 파울만[9]이 『서적 인쇄가 예술의 역사(Geschichte der Buchdruckerkunst)』에서 타이포그래피의 발전에 대해 직접 밝힌 생각은 훨씬 신선하다.

이 무렵, 훗날 1900년경에 모습을 드러낸 유겐트슈틸(Jugendstil)을 이끌게 될 자유주의(Freie Richtung)[10]가 고개를 들었다. 이 흐름은 간단히 말해 낡은 규칙에서 벗어나 더 나은 타이포그래피의 원칙을 세우고자 하는

15

9 카를 파울만(Karl Faulmann, 1835-1894)은 조판가이자 속기 이론가이다. 오스트리아 빈의 시립 인쇄소에서 외국어로 된 인쇄판 짜기 등을 담당하면서 활자체에 대한 많은 책을 발행했다.

10 1890년경 나타나기 시작한 타이포그래피의 구성에 자유로움을 불러일으키고자 한 움직임이다. 말 그대로 '모든 양식으로부터의 자유'를 목표로 그럴듯하게 출발했으나, 결국 상상할 수 있는 모든 요소, 다시 말해, 활자, 장식, 삽화, 선 등을 원칙 없이 버무려낸 결과를 낳고 말았다. 한편, 디자인 요소를 자유롭게 구성할 수 있는 석판 인쇄기술의 보급은 이 운동의 촉매제 역할을 했다. 예를 들어, 활자와 글줄을 사선에 맞추거나 곡선 형태로 배치함으로 납 활자를 이용한 전통적인 인쇄판 짜기 방식이 주는 한계를 석판 인쇄 기술로 극복하고자 했다.

데에서 출발했다. 그러나 이 역시 얼마 지나지 않아 그 형태나 장식 요소의 변질을 피하지 못했다. 그나마 공간을 구성하는 것과 글줄 배열에 대한 실험이 유일하게 새로운 시도로 평가될 수 있겠다. 이때는 아직 형태가 쓰임새에 따라 만들어져야 한다는 개념조차 확실하지 않은 시기였다. 굳이 말하자면 새로운 자유가 주어졌다고 할 수 있지만, 사람들 대부분은 이것이 과연 무엇을 뜻하는지에 대한 정확한 뜻매김도 없이 무엇을 어떻게 시작해야 할지조차 몰라 우왕좌왕했다. 또한, 이때까지 지켜오던 것을 잃지나 않을까 하는 막연한 두려움에 1912년 이전 시기의 사각형의 글상자 구조와 함께 글줄을 양 끝으로 맞추는 유행이 다시 생겨났는데, 조판가들이 이 흐름을 따르는 것은 마치 물에 빠져 허우적대는 사람이 구명대를 잡듯 선택의 여지가 없었다. 이 문제에 대해서는 이 책의 다른 부분에서 더 자세히 다루겠지만, 이제껏 어떤 타이포그래피의 양식이나 흐름도 이 양 끝 맞춤[11]의 유행처럼 구텐베르크 인쇄물이 보여주는 특별한 사명과 가능성의 참뜻을 거스른 예는 없었다. 이는 이제껏 자주 지적되었음에도 오늘날의 타이포그래피에서 여전히 모습을 드러내는데, 대부분은 언뜻 알아차리기조차 쉽지 않다.

1910년에서 1925년 사이, 새롭고 표현력이 더욱 풍부해진 예술가가

11 잘못된 양 끝 맞춤, 즉 주어진 글상자의 폭에 맞추기 위해 활자 사이를 마구 띄어서 글줄의 모양을 파괴한 양 끝 맞춤의 예를 뜻한다. 그에 반해 아름다운 양 끝 맞춤도 꼼꼼히 작업하면 충분히 짜낼 수 있는데, 얀 치홀트가 만든 이 책의 원서 본문은 아름다운 양 끝 맞춤의 좋은 예라 할 수 있다.

12 예술가들이 자신의 개성을 바탕으로 만든 활자체로, 가독성이나 정확성보다는 겉으로 드러나는 특색 있는 모양을 중요시했으며, 1800년대 중반 이후 많이 만들어졌다. 책에서 본문 활자체로 쓰이는 경우는 드물었고, 제목체나 일상적인 소량 인쇄물, 다시 말해 광고 등에 활용되는 경우가 잦았다. 대표적인 예로 유겐트슈틸의 선구자 오토 에크만(Otto Eckmann, 1865-1902)이나 페터 베렌스(Peter Behrens, 1868-1940)가 만든 활자체를 들 수 있다.

13 주조소에서 활자체를 시험하거나 알릴 목적으로 짧은 글을 여러 종류의 활자 크기로 인쇄한 것이다. 활자 시험인쇄지를 만드는 이유는 크게 두 가지이다. 우선 소비자의 입장에서 활자를 고를 때 도움이 된다. 활자의 모양과 이상적인 조판 환경 설정 등을 미루어 알 수 있다. 그리고 활자가 만들어지면 그 활자의 모양뿐 아니라 활자의 좌우 여백이 깎인 정도, 활자가 문장을 이루었을 때의 밀도 등을 가늠할 수 있다. 인쇄소 입장에서는 광고를 통해 제품의 우수함과 아름다움을 과시하는 것처럼, 가장 이상적인 인쇄판 짜기의 예를 보여줌으로써 많은 활자체를 판매하는 것이 중요했다. 그러다 보니 글줄의 길이를 보기 좋게 만드는 것만 생각한 나머지 시험인쇄지에 쓸 원고의 내용을 글줄 길이에 맞게 늘이거나 줄이고, 활자 크기를 마음대로 바꿔버리는 일이 잦았다.

14 카를 에른스트 포에셸(Carl Ernst Poeschel, 1874-1944)은 독일의 출판가이자 타이포그래퍼이다.

만든 활자체(Künstlerschriften)[12]를 통해 타이포그래피에 신선한 힘을 불어넣어 개선하고자 하는 노력이 있었지만, 활자 시험인쇄지[13]의 예를 통해 볼 수 있듯 근본이 되는 문제를 비껴갔고 무릎을 칠 만한 답도 내어놓지 못했다. 활자를 사용할 때 조판가의 능력이 가장 우선시되었으므로, 올바른 시각 질서로서 타이포그래피는 조판가의 작업 지침에 얽매여 뒤로 밀릴 수밖에 없었다. 활자 시험인쇄에서는 다양한 글줄 길이와 모양을 얻기 위해 글의 내용을 마음대로 늘리고 줄이는 것이 얼마든지 가능했지만, 정식 인쇄에서는 아무리 능수능란한 조판가라 하더라도 주어진 원고에 손을 대지 않고 '완벽하게' 양 끝 맞춤의 인쇄판을 짜는 경우는 아주 드물었다. 이렇듯 글의 내용을 살짝 고쳐 완벽한 인쇄판을 만드는 '해결책'은 진지하게 받아들여지지 못했다.

　　1910년 무렵 포에셸[14]이 의고주의[15]의 인쇄판 짜기를 가장 뛰어난 본보기로 인식했다는 점은 대단한 것이다. 그는 18세기 마지막 무렵부터 19세기 시작에 이르는 타이포그래피의 흐름을 좇았는데, 그와 함께 '풀어서 짠 형태(aufgelöste Satzweise)'가 유행하기 시작했다. 이는 타이포그래피에서 앞선 역사에 깊이 뿌리를 두면서도 실로 오랜만에 새롭고 올바른 방향을 제시했다. 내 기억이 옳다면 바이스[16]와 함께 그는 1800년경 만들어진 이

<hr />

15 의고주의는 '상고주의(Klassizismus)'라고도 한다. 1700년대 중후반부터 1800년대 중반까지 유행했다. 특히 로마 시대의 고전 작품을 본보기로 해 구성의 분명함과 엄격함, 직선성, 대비 관계의 규칙성 등을 강조했다. 얀 치홀트가 이 부분에서 의고주의를 가리켰을 수도 있지만, 활자체를 구분했을 때 1800년대 이후의 의고주의 안티크바(Klassizistische Antiqua)를 가리킨다고도 생각해볼 수 있다. 의고주의의 성격과 마찬가지로, 이 세리프체 그룹도 직선성, 대비 관계가 다른 활자체 그룹보다 훨씬 강하다. 보도니, 디도 등으로 대표되는 이 활자체 그룹에서는 좌우 대칭성이 더욱 두드러지고, 이전 시대 활자체들이 지닌 손으로 쓴 느낌이 거의 사라졌다. 이외에 o의 세로축이 수직으로 바로 선 점, n이나 p의 시작 부분 세리프가 기울지 않고 수평인 점, e의 가로획이 수평인 점, 가는 가로획에 비해 세로획이 확실히 굵어서 대비 관계가 강하다는 점 등이 주요 특징이다. 국제타이포그래피협회는 이 활자체 그룹을 모던 활자체

그룹(Moderns), 더 세분화해 디돈(Didone)으로 구분 짓는데, 이름에서 알 수 있듯 디도(Didot)와 보도니(Bodoni)를 합쳐 만든 말이다. 이 책에서는 '모던 세리프체'로 표기한다.

16 에밀 루돌프 바이스(Emil Rudolf Weiß, 1875-1942)는 독일의 타이포그래퍼, 그래픽 디자이너, 교육가이자 시인이다. 1920-1930년대에 걸쳐 바우어주조소를 통해 그의 이름을 딴 세리프체와 흑자체를 직접 만들기도 했다.

래 오랫동안 묻혀 있던 두 개의 훌륭한 활자체, 다시 말해 발바움안티크바 (Walbaum-Antiqua)[17]와 웅어프락투어(Unger-Fraktur)[18]를 다시 발견했다. 이렇듯 믿을 수 없이 뛰어난 그의 감각은 아무리 찬양해도 지나치지 않다. 그가 페테안티크바(Fette Antiqua)와 브라이트코프프락투어(Breitkopf-Fraktur), 그리고 다른 여러 고전 활자체를 잘 활용했다는 훌륭한 사실은 차치하더라도, 이 두 가지 활자체를 다시 발견한 것만으로도 그는 인쇄 예술 역사에서 가장 명예로운 한 자리를 차지하기에 충분하다.

때때로 비대칭 타이포그래피의 실험적 도전에 직면하면서도, 가운데 맞춤 타이포그래피는 새롭게 자리 잡았다. 하지만 가운데로 맞춘 글에 개성을 불어넣기 위해 또다시 장식 요소를 끌어들이는데, 이번에는 그 대상을 고전에서 따오게 된다. 가운데 맞춤 타이포그래피로 얻을 수 있는 효과라고는 예나 지금이나 크게 다를 바가 없었고, 그렇다고 해서 굵은 활자로 된 글줄로 인쇄물에 활력을 불어넣는 일 따위는 당시에 금기시되어 있었기 때문이다. 잘해야 서로 다른 굵기의 선을 짜 맞춰 테를 두르는 정도로 제한적인 작업을 했을 뿐이다. 포에셸의 작업물은 당시의 평범한 수준을 훌쩍 뛰어넘어 오늘날까지 그 위대한 가치를 잃지 않는다.

제1차 세계대전 이후 타이포그래피는 다시 한번 거칠고 불안정한 시기를 맞게 되었다. 표현주의(Expressionismus)는 예외 없이 타이포그래피에도 한동안 영향을 미쳤는데, 표현주의가 쇠퇴하면서 그 영향을 받은 타이포그래피도 자연스럽게 점점 힘을 잃게 되었다. 활자체 디도(Didot)가 소개된 이후의 상황은 정말이지 혼돈 상태였다. 필요한 규칙이라고는 찾아볼 수 없는 지경에 이르렀고, 수많은 활자체가 유행을 좇아 우후죽순처럼 생겨났다가 가치를 잃고 사라지기를 반복했다. 조판가들은 어찌할 바를 모르고 헤매며 자신을 예술가의 흉내쟁이나 막일꾼으로 타락시켰다. 이런

17 독일의 타이포그래퍼 유스투스 에리히 발바움(Justus Erich Walbaum, 1768 – 1837)이 1800년대 초반에 만든 활자체이다. 기존 모던 세리프체와 비교해볼 때, 특히 소문자의 속 공간이 넓어졌고 어센더와 디센더가 짧아져 글줄 사이 공간을 좀 더 좁게 조정해 사용할 수 있었다.

18 독일의 타이포그래퍼 요한 프리드리히 웅어(Johann Friedrich Unger, 1753 – 1804)가 만든 프락투어체이다.

이유로 미리 짜인 틀에서 벗어난 타이포그래피, 지금 시대의 정신과 삶, 그리고 시각 감각에 따를 수 있는 올바르고 새로운 타이포그래피가 하루속히 필요해졌다.

이 글에 대한 도판은 내가 쓴 『새로운 타이포그래피』에 많이 실려 있으나 여기서는 지면이 충분하지 않아 소개하지 못한다.

장식 타이포그래피 비평

1920년까지는 인쇄판을 짤 때 반드시 가운데 축을 중심으로 글줄을 대칭되게 해야 했고, 이는 감히 어길 수 없는 원칙이었다. 예외를 찾는다면 1500년 이전 인쇄물 가운데 극히 일부분과 1895년과 1905년 사이에 행해진 몇몇 타이포그래피 실험에 그치는 정도이다.

　　　　타이포그래피에서 글줄을 가운데로 맞춘다는 것은 글의 내용에 상관없이 따라야 하는, 순전히 형태만을 위한 원칙이다.[19] 이 가운데 맞춤이 왼쪽에서 오른쪽으로 쓰는 손글씨에서는 찾아보기 어렵다는 사실로 미루어 볼 때, 사실 타이포그래피 기술 덕에 처음 얻어진 혜택으로 보는 것이 맞다. 하지만 글줄을 이런 형태로 두는 것은 단지 많은 방법 가운데 하나에 지나지 않는다. 손글씨는 앞에서부터 쓰기 때문에 글줄의 정확한 위치를 처음부터 정해야 했으나, 유동적인 타이포그래피의 기술은 글줄을 어떤 위치로든 자유롭게 두는 것을 가능하게 만들었다. 주로 예전 책의 제목이나 표제어 등에서 확인할 수 있듯이 글줄을 가운데로 맞추면 꽤 딱딱하고 고지식한 느낌을 준다. 그도 그럴 것이 전체 형태로 얻고자 하는 것이 쓰임새와는 거리가 멀면서도 장식이 어우러진 르네상스 양식의 표현법, 또한 그로부터

19 얀 치홀트는 1965년 루어리 맥클레인(Ruari McLean)이 영어로 옮긴 자신의 글을 검토하며 여기에 대한 자신의 견해를 각주를 통해 다시 밝혔다. 다음은 루어리 맥클레인이 옮긴 『타이포그래픽 디자인(Asymmetric Typography)』에서 발췌한 얀 치홀트의 각주이다. "독자 여러분은 이것이 1935년 당시 나의 의견임을 염두에 두기 바란다. 비록 여기에서 소개한 내용들이 새로운 양식의 창조에 실질적인 기초가 된다 할지라도, 지금(1965년) 내가 이 장에서 설명한 것에 전적으로 동의하는 것은 아니다. 하지만 이전 양식에 대한 완강한 거부야말로 다른 무엇인가를 창조하기 위한 선행 조건임은 분명하다."

20 1815년경에서 1840년대 후반에 걸쳐 독일에서 유행한 서민적 성격이 강한 양식이다. 회화만 보더라도 그간 큰 부분을 차지한 종교나 역사보다는 서민적인 풍경이나 인물을 주로 다루었다. 건축물이나 가구 또한 편안하고

수수함을 동반한 품격을 표방했다.

21 대표적인 예로, 글줄을 위에서부터 짧은 글줄, 긴 글줄, 더 짧은 글줄 등의 순서로 가운데 축을 맞춰 제목 부분을 구성하는 것이 있다.

22 다양한 길이의 글줄을 얻기 위해, 또는 정해진 폭에 글줄을 맞추기 위해 활자 사이 공간을 규칙 없이 띄운다든지, 활자 크기를 제멋대로 바꾼다든지, 원고의 낱말을 그보다 길거나 짧은 것으로 마음대로 대체해버린다든지, 낱말을 규칙에 어긋나게 끊어서 다음 글줄로 넘겨버리는 등의 일은 보통이었다.

홀러나온 바로크, 로코코, 그리고 독일의 비더마이어(Biedermeier) 양식[20]에 얽매여 있기 때문이다. 아름다움의 표준은 곧 인체의 비율에서 비롯했고, 이 가르침은 예로부터 모든 형태를 만드는 문제에 응용되었다. 이렇게 해서 형태는 생겨날 수 있었으나, 아직 이 형태가 진정한 쓰임새나 의미 등과 맞물려 하나가 된 것은 아니었다. 형태를 대칭되게 배열해야 한다는 고정관념 때문에 문제의 참된 해결책은 뒷자리로 밀려나게 되었다. 이 사실을 가장 뚜렷하게 보여주는 예를 1500년과 1900년 사이에 지어진 건축물의 앞 벽면에서 찾아볼 수 있다. 이들의 창문은 그저 건축물 앞면을 위한 장식에 지나지 않았고, 그 뒷면의 방들은 서로 다른 고유의 쓰임새보다는 단지 건축물 앞면이 어떻게 되어 있느냐에 따라 배치되어야 했다. 그 결과, 목적이나 쓰임새와는 거리가 먼, 그래서 오늘날까지도 사람들을 불편함으로 옭아맨 건축 평면도만이 남게 되었다. 타이포그래피에서도 마찬가지로, 글줄을 배열할 때 반드시 가운데로 맞춰야 한다는 답답한 원칙이 전체 모양에 대한 문제의 올바른 해결을 가로막는다. 인쇄판을 짤 때 장식적으로 보이게 하는 것이 그 목적이었기 때문에 우리는 이 가운데 맞춤 타이포그래피를 장식 타이포그래피라고도 부를 수 있을 것이다. 글줄을 고지식하게 르네상스의 틀[21]에 맞추기 위해 퍼부은 시간과 노력이 결과물에 항상 드러나는 것도 아니다. 이른바 '아름다운 제목 구조'를 얻기 위해 조판가가 저지른 만행은 심지어 본문 글줄에서도 자주 볼 수 있는데, 이는 원고의 글이 미리 정해진 엄격한 모양의 틀에 맞지 않는다는 이유로 마음대로 고친 탓이다.[22]

오늘날에도 가운데 맞춤 타이포그래피는 장식 요소를 완전히 포기하지 못했다. 이는 특히 광고물이나 전단 등 인쇄 부수가 적고 최대한 빨리 발행되어야 하는 인쇄물에서 잘 나타나는데, 장식 요소는 인쇄물을 광고답게 보이게 하는 방법으로 사용된다. 글줄을 가운데 맞춤으로 짠 인쇄물

은 모두 그 나물에 그 밥인 양 특색이 없기 마련이라, 그나마 장식을 버무려 만든 인쇄물은 좀 달라 보이긴 하다. 이런 이유로 사람들은 여러 줄의 조합이나 장식 요소로 가장자리에 테를 두름으로써 인쇄물의 겉모습을 좀 더 특별하게 만들고자 한 것이다. 이런 예는 하물며 오늘날 가장 세련되었다고 평가받는 영국 현대 양식의 인쇄 광고물에서도 드러난다. 영국의 이런 광고물 인쇄는 스탠리 모리슨[23]의 영향 아래 과도기 타이포그래피[24]의 재탄생을 이끌고자 노력했고, 이런 의미에서 오늘날 단연 최고의 장식 타이포그래피를 전파하고 있지만 말이다. 비록 이 같은 시도가 책을 위한 타이포그래피에서 성공을 거둔다 하더라도, 이것이 시대에 맞게 보편타당함을 증명하는 것은 아니다.

객관적인 평가를 위해서는 가운데 맞춤 타이포그래피의 우수한 점도 알아봐야 한다. 이 방식으로는 꽤 여러 크기의 활자로 이루어진 글줄을 위에서 아래로, 실수에 대한 별다른 위험 부담 없이 쉽게 배열할 수 있는데, 이는 가운데의 수직축이 전체를 확실하게 묶어주는 효과가 있기 때문이다. 같은 이유로 각 글줄의 길이를 처음부터 정확히 해두지 않아도 되는데, 인쇄된 글줄이 정해진 모양의 틀에서 살짝 벗어나는 정도는 크게 두드러지지 않는다. 이 점은 여러 크기의 활자가 없어서 몇몇 주어진 크기의 활자로

23 스탠리 모리슨(Stanley Morison, 1889-1967)은 영국의 타이포그래퍼이다. 신문《타임스(The Times)》를 위해 1932년 디자인한 활자체 타임스뉴로만(Times New Roman)이 대표작이다.

24 과도기 타이포그래피란 바로크안티크바(Barock Antiqua)체의 시기를 말하는 것으로 시대적으로는 '역사를 통해 되돌아보기'의 역주 4에서 설명한 고전 세리프체(르네상스안티크바)에서 모던 세리프체(의고주의 안티크바)로 넘어가는 과도기, 다시 말해 1700년 전후가 된다. 고전 세리프체와 비교할 때, 가는 가로획과 굵은 세로획의 대비 효과가 더 강해졌고 세리프는 더 가늘고 뾰족한 형태를 보인다. 카슬론(Caslon), 바스커빌(Baskerville), 타임스(Times) 등이 대표적인 활자이다. 얀 치홀트가 설명한 이 양식의 '재탄생'에는 섬세하게 디자인된 활자가 오히려 인쇄물 품질 저하를 불러올 수 있다는 사실

('역사를 통해 되돌아보기'의 역주 2) 또한 영향을 미쳤다. 스탠리 모리슨이 1932년에 만든 타임스를 예로 들자면, 획의 굵기라든지 세리프의 세부적 모습 등이 더는 가늘거나 섬세하지 않고 그 이전 시기 활자체의 성격으로 다시 돌아간 것과 더불어 어느 정도의 획 굵기를 유지해서 활자 자체의 우아한 멋보다는 기능적으로 잘 읽히기 위한 확실한 형태를 얻고자 했다는 것을 알 수 있다. 국제타이포그래피협회는 이 활자체 그룹을 트랜지션(Transition), 다시 말해 과도기 활자체로 구분했다. 이 책에서는 이후에 '과도기 세리프체'로 표기한다.

DIONYSIVS
LONGINVS
DE
SVBLIMITATE

PARMAE
IN AEDIBVS PALATINIS
CIↃ IↃ CC XCIII
TYPIS BODONIANIS.

도판 1. 1793년 보도니가 디자인한 롱기누스(Dionysius Longinus)의 『숭고론(De Sublimitate)』 제목 부분.

만 작업해야 하는 조판가들에게 꽤 도움이 된다. 나란히 짜 맞춰진 활자는 매번 글줄의 길이를 결정짓게 되는데, 이 글줄을 글상자의 정해진 폭에 맞추기 위해 활자 사이 공간을 마음대로 띄우면 낱말의 그림이 흐지부지하게 된다. 이에 대해서는 '낱말'을 참고하기 바란다. 조판가는 활자 사이를 띄우지 않고 그냥 놓아두거나 정해진 글줄 길이를 얻기 위해 다른 크기의 활자를 선택해야 한다. 손글씨나 최근의 우헤르타입(Uhertype) 사진 식자기[25]는 생각할 수 있는 모든 크기의 활자를 만들 수 있다. 하지만 활자 크기의 종류에 제한을 두는 것이 타이포그래피 디자인에 큰 이점이 되기도 한다. 철저한 훈련 없이는 이런 제한된 환경을 이겨낼 수 없기 때문이다.

장식 타이포그래피에서 엄격한 모양의 틀에 맞추라는 요구가 좋은 디자인에 걸림돌이 되었지만, 반면에 우연히 생긴 다른 길이의 글줄들이 서로 어렵지 않게 어울릴 수 있다는 점은 좋은 점으로 봐야 하고 받아들일 가치가 있다.

1750년까지의 초기 타이포그래피에서는 원하는 형태를 얻기 위해 심지어 낱말까지도 마음대로 끊어서 나머지 부분을 다음 글줄로 넘긴다거나, 때에 따라서는 글줄의 어떤 부분을 훨씬 작은 크기의 활자나 아예 전혀 다른 활자체로 짜는 등의 일이 비일비재했는데, 특히 제목 부분이 그랬다. 이는 당시 타이포그래피의 목적이 상식에 맞는 올바른 시각 질서를 만드는 것이 아니라 오로지 겉치장에만 있었음을 보여주는 가장 확실한 증거이다. 19세기에 들어오면서 합리주의와 더불어 같이 묶이는 내용은 같거나 비슷한 활자체로 짜고 제목의 글줄을 다시는 상상할 수 없는 곳에서 끊어서는 안 된다는 움직임이 일었다. 이 시기에는 또한 디도, 보도니, 괴셴[26] 등 책 인쇄 역사에서 빼놓을 수 없는 위대한 이름이 등장했다. 그들은 오늘날까지 훌륭하게 적용될 수 있는 타이포그래피 원칙을 자신의 작업을 통해

25 헝가리의 에드문드 우헤르(Edmund Uher, 1892 - 1989)가 1930년대 초반 개발한 사진 식자기 시스템이다. 얀 치홀트는 이 시스템을 위해 열두 가지 활자체를 디자인하기도 했다.

26 게오르크 요아힘 괴셴(Georg Joachim Göschen, 1752 - 1828)은 독일의 출판인으로 괴테, 쉴러 등의 유명한 문학 작품을 출간했다.

ΔΙΟΝΥΣΙΟΥ
ΛΟΓΓΙΝΟΥ
ΠΕΡΙ
ΥΨΟΥΣ

I.

Τὸ μὲν τοῦ Καικιλίου συγγραμμάτιον, ὃ περὶ ὕψους
συνετάξατο, ἀνασκοπουμένοις ἡμῖν, ὡς οἶσθα, κοι-
νῇ, Ποστούμιε Τερεντιανὲ φίλτατε, ταπεινότερον
ἐφάνη τῆς ὅλης ὑποθέσεως, καὶ ἥκιστα τῶν καιρίων
ἐφαπτόμενον, οὐ πολλήν τε ὠφέλειαν, ἧς μάλιστα
δεῖ στοχάζεσθαι τὸν γράφοντα, περιποιοῦν τοῖς ἐν-
τυγχάνουσιν. Εἶτ᾽ ἐπὶ πάσης τεχνολογίας δυοῖν ἀπαι-
τουμένων, προτέρου μὲν, τοῦ δεῖξαι, τί τὸ ὑποκείμε-
νον, δευτέρου δὲ τῇ τάξει, τῇ δυνάμει δὲ κυριωτέρου,
πῶς ἂν ἡμῖν αὐτὸ τοῦτο καὶ δι᾽ ὧν τινων μεθόδων κτη-
τὸν γένοιτο· ὅμως ὁ Καικίλιος, ποῖον μέν τι ὑπάρχει

스스로 증명했다. 이런 관점에서 그들의 업적을 뛰어넘는 결과물은 이제 껏 찾아보기 어렵고, 그들의 작업물은 연구하고 배우고자 하는 이에게 넉 넉한 지식을 제공하는 귀중한 자극제이다. 나는 그들의 연구와 더불어 앙 리 푸르니에[27]의 『타이포그래피에 대한 논술(Traité de la typographie)』, 마르 슬랭 브룅(Marcelin Aimé Brun)의 『프랑스 타이포그래피의 실용적인 작업 지 침(Manuel pratique de la typographie française)』 등의 학습서를 통해 '무엇'이 아 닌 '어떻게'에 대한 다양한 지식을 얻었다. 이 거장들의 작업 하나하나가 예 술품으로서 가치가 있는데, 그 덕에 우리는 순수한 타이포그래피의 수준을 확실하고 제대로 평가할 수 있는 눈을 가지게 되었다. 이 책에서는 보도니 의 작품 가운데 두 점을 선택해 실었다. 독자들에게도 세심한 연구의 대상 으로 추천한다.[28]

보도니와 디도가 때에 따라 대문자로 이루어진 글줄을 임의로 늘이고 줄인 것은[29] 단지 정해진 '아름다운' 글줄의 길이를 얻으려는 것이 아니었 다. 그들은 이를 통해 활자와 여백이 어울려 만드는 글줄의 회색도[30]를 조 절하는 것까지 고려했는데, 낱장과의 연관성을 살펴볼 때 그 깊은 뜻을 잘 알 수 있다. 보도니와 디도를 단지 흉내 내는 데 그친 이들은 낱말 내부의 활자 사이 공간을 조절할 때 깊이 생각하는 법이 없었고, 결국 보도니와 디

27 앙리 푸르니에(Henri Fournier, 1800 - 1888)는 프랑스의 타이포그래피 연구가이자 인쇄가이다.

28 도판 1, 2를 참고하기 바란다.

29 글의 내용을 늘이고 줄인 것이 아니라, 대문자 활자 사이 띄우기를 꼼꼼하게 해서 얻은 결과이다.

30 글줄에서 활자, 또는 낱말 사이 공간이 좁을 경우, 검은색의 활자가 흰 사이 공간을 지배하므로 글줄은 어두워지고, 반대로 넉넉한 사이 공간이 만드는 흰색이 활자의 검은색을 압도할 경우, 글줄은 밝아지게 된다.

31 보통 꼴에 비해 오른쪽으로 비스듬히 기운 모양의 활자 꼴을 보통 '이탤릭(italic)'이라 하지만, 사실 더 세밀하게 살펴볼 필요가 있다. 빨리 써나가는 손글씨에 영향을 받은 활자는 비스듬히 기운 모양보다는 써나가는 속도 때문에 글자끼리 연결되는 듯한 느낌이 더 강했다. 이런 인쇄 활자는 1500년 무렵 그 이름에서 알 수 있듯 이탈리아에서 처음 소개되었다. 독일어로는 '쿠르시브(kursiv)'라 하며, '연속하다, 달리다'라는 뜻이 있다. 대부분의 세리프체의 기울인 꼴은 바로 이 이탤릭의 성격을 띠는데, 보통 꼴과 비교해 몇몇 활자 모양이 a-a, f-f, k-k와 같이 서로 다른 것이 주요 특징이다. 반면, 많은 산세리프체의 기울인 꼴은 '오블리크(oblique)'의 성격을 띠는데, 여기에는 '비스듬한'이란 뜻이 있다. 말 그대로 똑바로 선 모양을 기울인 것으로, 활자의 기본 모양은 a-a, f-f, k-k와 같이 똑같이 유지된다. 이처럼 이탤릭과 오블리크는 당연히 구분해야 하지만, 잘 지켜지지 않는다. 이 책에서 사용된 '기울인 꼴'은 이를 염두에 두고 이해해야 한다.

도의 기술을 단지 낱말이나 글줄의 정해진 길이를 어떻게 해서든 맞추기 위해 잘못 사용하고 말았다. 그들은 같은 낱쪽 위에 활자 사이를 띄어 헐거워 보이는 글줄과 반대로 너무 좁게 짜서 오글거리는 느낌의 글줄을 동시에 두었다. 이렇듯, 인위적인 모양을 얻기 위해 활자 사이 공간을 건드리는 것은 오늘날 절대 받아들이지 말아야 할 19세기의 못난 유산이다. 이는 하면 할수록 낱말의 모양을 파괴할뿐더러 말로는 도저히 설명할 수 없는 시각적 불안을 불러일으키는 등 기능적 타이포그래피와는 전혀 맞지 않는다. 손 조판으로 다듬기에 앞서 기계로 미리 짜는 날것 상태의 글에서도 어떤 부분을 강조할 목적으로 활자 사이 공간을 손을 대는 것은 피해야 한다. 여기에 대한 더 자세한 내용은 '글줄에서의 강조'를 참고하기를 바란다.

지금은 제목 글줄의 구조를 이치에 맞게 정리하는 일이 당연히 여겨질지 몰라도, 이전의 조판가에게는 그들이 매일 해오던 일, 다시 말해 글줄 배열 방식을 정하거나 제목 글줄을 꽃병 모양으로 다듬는 일 등을 더욱 어렵게 만들었다. 잘못된 이해에서 비롯한 틀에 박힌 형태를 만드는 것이 바로 그들이 이루고자 노력한 것이다.

19세기에는 몇몇 훌륭한 활자체 외에 석판인쇄가 보급되면서 '상상력을 바탕으로 제멋대로 만들어진 활자체(Fatasietypen)'도 많이 등장했는데, 이 조잡한 활자체들이 한동안 타이포그래피 작업물의 겉모습을 결정하게 되었다. 마침내 사람들은 수많은 활자체, 그것도 대부분 단 한 가지 크기로만 된 활자체에 파묻혀 허우적거리게 되었지만, 정작 이 활자체들을 잘 조합해서 사용할 방법은 찾지 못했다.

이런 이유로 20세기 초 활자체의 일관성에 대한 요구가 일기 시작했다. 하나의 작업에는 여러 크기를 갖춘 한 가지 활자체만을 사용해야 한다는 것이다. 반 굵은 꼴이나 기울인 꼴[31]조차도 더는 같은 활자체에 속하는

27

것으로 여겨지지 않았다. 이런 요구는 이후 훌륭한 타이포그래피 작품들이 항상 따르게 되는, 전에 없던 좋은 규칙이었다. 우리가 이를 받아들일 때는 몇몇 제한 사항이 뒤따르는데, 이에 대해서는 '활자'에서 다루기로 한다.

모리스의 시대 이후로 1914년까지 특히 독일에서 유행했고, 애초부터 단지 '활자체의 일관성'의 측면에서 볼 때만 사용될 수 있었던 예술가가 만든 활자체는, 교양인들이 19세기 마지막 무렵의 활자체에 가졌던 불만의 불씨를 되살려 놓았다. 사람들은 새롭게 만들어야 할 것이 부분이 아니라 전체, 다시 말해 활자 자체가 아니라 활자를 질서 있게 활용하는 방법이라는 사실을 알아차리지 못했다. 예술가가 만든 활자체 대부분은 몇몇 어울리는 경우를 제외하면, 정작 일상생활에서 널리 쓰이지 못하는 단점이 있었다. 그뿐 아니라 이 활자들의 모양에 따라 글을 짜는 방식이 좌우되었고, 이는 활자체를 만든 예술가나 그들이 제시한 활자 시험인쇄지를 통해 정해지게 되었다. 어울리는 장식 요소 없이 이 활자체들을 사용한다는 것도 쉬운 일이 아니었다. 이 활자체 대부분은 우리가 나가야 할 방향과 더는 어울리지 않는다. 예외로는 1912년경 이후에 나타난 몇몇 예술가가 만든 활자체를 들 수 있는데, 이들은 포에셸과 바이스의 영향을 받아 일어난 의고주의 타이포그래피[32]의 연구에서 장점을 따오고 개인적인 해석을 최소화해 만들어졌다. 이 활자체들은 일반적으로 소통될 수 있는 모양을 지녔기 때문에 여러 종류의 인쇄물에 무리 없이 사용할 수 있다.

하지만 진정 크고 의미 있는 발걸음은 제1차 세계대전을 전후해 1470년부터 1825년 사이의 아름다운 고전 활자체들을 재발견한 것이라 할 수 있다. 발바움, 옹어, 가라몽, 보도니, 디도 등 위대한 타이포그래퍼의 인쇄 활자체 가운데 일부는 예전 거푸집에 다시 부어져 만들어졌고, 일부는 원형을 따라 새로 깎여 만들어지기도 했다. 이렇게 해서 훌륭한 인쇄 활자체

32 '역사를 통해 되돌아보기'의 역주 15를
참고하기 바란다.

Allg. Gewerbeschule
und Gewerbemuseum Basel

Bericht über das Jahr | 1934-35 |

들을 새롭게 얻을 수 있게 되었고, 오늘날까지 이 활자체들이 유지되는 기반이 만들어지게 되었다.

하지만 앞서 말한 활자체들이 생길 당시의 인쇄판을 짜는 방식 또한 마찬가지로 다시 고개를 들기 시작했다. 그 결말은 예전 양식을 고상한 척 되풀이하는 것에 지나지 않는 이른바 새로운 역사주의였고, 이는 우리가 이미 1880년대에 겪은 것이다. 우리가 좋은 고전 활자체를 잘 쓰는 데 반감을 품을 이유는 없지만, 빈약하고 필요하지 않은 부분에 대해서는 엄격하고 바른 잣대를 유지해야 한다.

1890년 이래로 중세의 초기 간행본에 대한 연구는 계속 이어져왔다. 우리가 이 간행본들에서 배울 수 있는 점은, 그 디자인이 어떤 격식에 얽매이지 않고 책이 지녀야 할 순수한 기능에 바탕을 두었다는 것이다. 이 간행본들은 르네상스 훨씬 이전에 만들어져서 오히려 우리가 가고자 하는 방향과 더 가깝다. 여러 다른 크기의 활자, 그리고 당시 머리글자와 장식 테두리의 풍부한 형태와 색의 대비를 통해 이룬 시각적 어울림, 활자 사이를 띄우지 않고도 완벽하게 꽉 맞춰 짠 낱말들, 격식에 얽매이지 않고 자유롭게 짠 글줄과 낱쪽, 낱쪽의 폭을 늘리고 줄이는 대신 낱쪽의 높이를 줄여서[33] 짠 인쇄판 등을 눈여겨봐야 한다.

구텐베르크가 인쇄한 책의 낱쪽은 여기서 그다지 쓸 만한 본보기는 아니다. 이들이 아주 아름답긴 하나 무턱대고 따라 해서는 안 되는 이유가 있기 때문이다. 글자 서른세 개만으로 이루어진 짧은 글줄을 구텐베르크의 성서처럼 완벽한 양 끝 맞춤으로 짜는 것은 오늘날 거의 불가능하다. 왜냐하면, 구텐베르크 시대의 사람들은 한 글줄에 정해진 글자 수를 맞추기 위해 낱말을 적게는 한 글자에서 많게는 여섯 글자, 아니 그 이상까지도 마음대로 줄여 쓸 수 있었기 때문이다. 그 시대에는 이렇게 줄여진 낱말 위에 특

[33] 낱쪽의 폭을 늘리거나 줄이면 정해진 글줄의 길이를 망치게 된다. 이는 결국 활자 사이, 낱말 사이 공간을 손대야 하는 일로 번지게 된다.

Zweck und Einrichtung der Schule

Die Allgemeine Gewerbeschule Basel ist eine vom Kanton Basel-Stadt errichtete und von ihm mit Beihilfe des Bundes unterhaltene gewerbliche Berufsschule. Sie hat die Aufgabe, den Lehrlingen der gewerblichen Berufe die zur Ergänzung der Meisterlehre notwendigen Kenntnisse und Fähigkeiten zu vermitteln; sie sorgt für die Weiterbildung der Gehilfen und Meister und bildet die für Industrie und Gewerbe nötigen künstlerischen Kräfte aus. Sie bietet außerdem auch Nichtgewerbetreibenden Gelegenheit, sich im Zeichnen und Malen zu unterrichten.

Die Allgemeine Gewerbeschule gliedert sich hinsichtlich der Berufe in folgende Abteilungen: Baugewerbliche Berufe, Kunstgewerbliche Berufe, Mechanisch-technische Berufe, Ernährungs- und Bekleidungsberufe. Neben diesen beruflichen Abteilungen besteht eine besondere Abteilung, die die allgemeinen Zeichen- und Malklassen umfaßt.

Abteilungen

Die Lehrlinge werden nach Berufen in Klassen eingeteilt und in Halbtages- und Abendkursen (7 bis 12, 14 bis 19, 17 bis 19 Uhr) unterrichtet. Der allgemeine Lehrplan sieht folgende Fächer vor: mündlicher und schriftlicher Geschäftsverkehr, Buchführung, Staats- und Wirtschaftskunde; vorbereitendes und Fachzeichnen, berufliches Rechnen, Berufskunde verbunden mit praktischer Werkstattarbeit.

Lehrlinge

Für Gehilfen und Meister bestehen Abendkurse mit geschäfts- und berufskundlichem, zeichnerischem und Werkstattunterricht. Außerdem werden nach Bedarf Gehilfen- und Meisterkurse, sogen. praktisch-gewerbliche Kurse, meist von kürzerer Dauer eingerichtet.

Gehilfen und Meister

Im Rahmen der Gewerbeschule bestehen folgende Fachschulen und Fachklassen mit vollem Tagesunterricht:

Fachklasse für Bauleute, Möbelschreiner usw.,

Fachschulen und Fachklassen

1

도판 4. 바젤산업학교와 산업박물관을 위한 연간 보고서의 주석을 포함한 낱쪽. 원본 크기.

Fachklasse für Modellieren und Bildhauerei,
Fachklasse für angewandte Graphik, Modezeichnen, Photographie,
Fachschule für Buchbinder,
Fachklasse für Sticken und Weben,
Fachklasse für Maler und Dekorationsmaler,
Fachschule für Bau- und Kunstschlosserei und Eisenkonstruktion (mit drei-semestrigem Lehrplan).

Diese sind in erster Linie für die technische und künstlerische Weiterbildung genügend begabter Schüler bestimmt, die ihre Berufslehre absolviert haben. Einzelne Fachklassen nehmen auch Schüler ohne Berufslehre auf, vorausgesetzt, daß sie in einer der Vorbereitungsklassen eine genügende Vorbildung erhalten haben. Solche Vorbereitungsklassen, mit einjährigem Lehrplan, bestehen für folgende Berufe: 1. Maler, Graphiker, Buchbinder, Weberinnen und Stickerinnen usw.; 2. Bildhauer, Gürtler, Graveure usw.; 3. Bauhandwerker und Bauzeichner.

An der Allgemeinen Gewerbeschule besteht ein Seminar für die Ausbildung von Zeichen-, Schreib- und Handarbeitslehrern. Die Studierenden nehmen an den Kursen der allgemeinen Zeichen- und Malklassen und an einzelnen Werkstattkursen zur Ausbildung in Kartonage-, Hobelbank-, einfacher Metall- und Textilarbeit (für Kandidatinnen) teil; ihre pädagogische und methodische Ausbildung erhalten sie in besonderen Kursen an der Allg. Gewerbeschule und am Kant. Lehrerseminar. Der Allg. Gewerbeschule sind Vorlehrklassen für die Metall und Holz verarbeitenden Berufe angegliedert. Sie nehmen schulentlassene Knaben auf, die ihre berufliche Eignung erproben und sich für eine Lehre in den genannten Berufen vorbereiten wollen.

Der Unterricht ist unentgeltlich für alle, welche die Schule zum Zwecke der beruflichen Ausbildung besuchen, soweit er der beruflichen Ausbildung der Betreffenden dient; ferner für Lehrer und Schüler hiesiger Schulen, für Lehramtskandidaten und Studierende der Universität, welche die für sie eingerichteten Spezialkurse besuchen, ebenso für diejenigen Schüler, die sich zu Fachzeichenlehrern ausbilden wollen.

Diejenigen Schüler, bei denen keine der genannten, für die Unentgeltlichkeit aufgestellten Bedingungen zutrifft, entrichten bei Seme-

Vorbereitungsklassen

Seminar für die Ausbildung von Zeichen-, Schreib- und Handarbeitslehrern

Vorlehrklassen

Schulgeld, Materialentschädigung usw.

2

별한 줄임 기호를 덧붙였다. 여기서 남겨진 것이 바로 우리가 오늘날 두 개의 n이나 m 대신 하나만을 사용하고 그 위에 덧붙이는 짧은 가로줄이다.[34]

이런 이유로 구텐베르크는 그렇게 짧은 글줄을 양 끝 맞춤으로 큰 수고 없이 완벽에 가깝게 짤 수 있었다. 아마 구텐베르크를 무턱대고 찬양하는 이 대부분은 라틴어에 대해 잘 알지 못할 것이다. 이런 사실에 대해 아무것도 모른 채 구텐베르크의 성경을 모방의 대상으로 삼았다는 전제에서만 그들의 행위는 용서받을 수 있을 것이다. 어떤 상황에서도 낱말을 마음대로 줄여 쓰는 일은 없어야 한다. 그러므로 구텐베르크가 사용한 활자를 그대로 쓴다 하더라도 그의 성경을 오늘날의 맞춤법에 맞게 정상으로 만드는 것은 불가능하다. 구텐베르크의 성경에 버금가는 훌륭한 정신적인 업적도 존재하며, 이는 앞으로도 얼마든지 있을 수 있다.

34 예를 들어 Stamm이라고 써야 할 낱말을 줄여 Stam̄으로
표기해 m이 하나 더 있음을 나타냈다. 이렇게 낱말의
길이를 마음대로 줄이는 일은 얀 치홀트가 살던 당시에도
자주 행해졌다.

새로운 또는 기능적 타이포그래피의 참뜻과 목적

오늘날 인쇄물이 만들어지고 소비되는 양은 엄청나게 늘어났고, 전단, 광고, 또는 책을 출판하고 발행하는 이들은 당연히 이들이 읽히기를 바란다. 발행인들뿐 아니라 독자는 필요한 정보가 정확하고 분명하게 잘 정리된 인쇄물을 원하는데, 그도 그럴 것이 독자는 인쇄된 모든 것을 읽기보다는 읽기에 불편한 부분을 그냥 흘려버리는 경향이 있기 때문이다. 잘 정리되어 보이는 인쇄물이 그만큼 더 즐겨 읽히는 것은 당연한 일이다. 이렇듯, 인쇄물이 목적에 맞게 정확하고 분명하게 만들어졌을 때 독자는 만족한다. 인쇄물을 이해하기 위해 들여야 하는 노력이 훨씬 줄어들기 때문이다.

이런 까닭에 중요한 부분은 바르게 강조되어야 하며 그렇지 않은 부분은 자연스럽게 묻혀야 한다. 이렇게 하다보면 강조된 부분과 그렇지 않은 부분이 주는 흑백의 느낌이 달라지는데,[35] 이는 예전 타이포그래피의 규칙에서는 허용되지 않는 것이다. 이런 예전 규칙은 인쇄물 전체에 지루하리만큼 똑같은 회색도를 요구한다. 오늘날은 반 굵은 꼴이나 굵은 꼴을 섞어 짜서 글의 내용을 한눈에 분명하게 구분할 수 있게 되었지만, 예전에는 이런 것이 오히려 아름답지 못한 것으로 여겨졌다. 예전에는 글줄 역시 가운데로 맞춰야 했는데, 이를 통해 아름답고 잘 이해되는 형태를 만들기란 가뭄에 콩 나듯 드물었다. 인쇄물은 그 쓰임새와 담고 있는 내용에 따라 다르게 디자인되어야 함에도 이런 예전 규칙 탓에 많은 인쇄물이 판에 박은 듯 비슷한 모습을 띠게 되고 말았다. 예전 타이포그래피의 규칙이 목적에 맞는 올바른 형태를 찾고자 하는 우리의 바람에 자주 어긋나는 것은 바로 이런 까닭이다. 예전 규칙과 비교했을 때 비대칭 디자인은 우리에게 훨씬 다양한 가능성을 제공하는데, 이는 쓰임새 있으면서도 아름다운 것을 얻고

35 예를 들어 강조되는 부분에 굵은 꼴을 쓰면 보통 꼴을 쓴 부분보다 더 진하게 보인다.

36 편지의 윗부분에서 보내는 이의 이름과 주소를 인쇄하는 부분이다.

자 하는 오늘날 우리의 바람에 잘 맞아떨어진다.

오늘날 작업 속도가 빨라진 만큼 타이포그래피의 기술 또한 이를 따라야한다. 지금 우리가 편지지의 머리 부분[36]이나 간단한 인쇄물에 들이는 시간은 1890년대 비슷한 작업에 필요한 시간에 비하면 비교할 수 없을 정도로 짧다. 따라서 예전보다 더 쉬우면서도 동시에 바르고 좋은 형태를 만드는 데 알맞은 새로운 작업 규칙이 필요하게 되었는데, 예전 규칙보다 적은 양으로도 오히려 더 많은 것을 가능하게 하는 것이어야 하고 따르기도더 쉬워야 한다. 이 새로운 규칙은 오늘날의 소량 인쇄물 작업의 일부 과정을 대신하는 기계 조판의 기술과도 완전히 어울릴 수 있어야 한다. 예전의손 조판 기술과 오늘날의 기계 조판 기술은 함께 사용해야 하는데, 만약 작업 규칙이 어느 한쪽의 기술과 어울리지 않는다면 그 작업의 일관성을 해칠 수 있기 때문이다. 이 규칙은 기본적으로 하나의 소량 인쇄물 작업을 기계 조판만으로도 완전히 끝낼 수 있도록 만들어져야 한다. (그럼에도 나는 기계 조판에 무턱대고 찬성하지는 않으며, 정성껏 만들어진 손 조판이 보여주는 디자인수준은 기계 조판으로는 대신할 수 없음을 확신한다. 활자, 그리고 낱말 사이의 공간을가장 섬세한 단계로 조절하는 일은 기계 조판으로는 당장 해낼 수 없는 수준의 일이기때문이다. 아마 누군가는 이런 작업이 아주 중요한 일은 아니라고 말할 수도 있다. 하지만 발전을 위해서는 저마다 대체로 가능하다고 알려진 것에서 출발해 그것을 이루도록 노력을 기울이는데, 같은 논리라면 이런 과정도 언뜻 보았을 때 그다지 중요하지않다고 여겨질지 모른다. 기계 조판은 인쇄물을 세련되게 다듬는 것을 목표로 삼고, 이에 본보기가 되는 것은 언제나 손 조판이다.)
　　오늘날의 인쇄 방식은 기계 조판에서 벗어날 수 없고, 이런 새로운 기술에 대해 등을 돌리는 것은 시대의 흐름을 거스르는 것이다. 이렇듯 우리

는 다가오는 기계 조판의 시대에 문을 열어 이를 받아들이면서도 동시에 그 수준이 손 조판의 그것에 가까워지도록 바라고 노력해야 한다.

인쇄 기술에 대해서도 우리는 엄격한 잣대를 유지해야 한다. 물론 많은 인쇄물이 오목판 인쇄에 더 알맞고 그 기술로 더 쉽게 만들어질 수도 있겠지만, 볼록판 인쇄야말로 여러 종류의 인쇄 작업에 가장 아름답고 품격 있는 기술임이 분명하다. 하지만 볼록판 인쇄물을 마치 오목판으로 인쇄한 것인 양 흉내 내는 일은 전형적인 무지에서 비롯된 것으로 반드시 피해야 한다. 물론 오목판 인쇄가 그 부드러운 인쇄 품질로 많은 사람을 매혹하고는 있지만, 망점으로 이루어진 그림을 볼록판으로 평범하게 인쇄한 것이 공을 들인 오목판 인쇄보다 오히려 훨씬 정밀해 보인다. 이런 오목판 인쇄는 적은 돈으로도 많은 양을 찍는 대량 주문에 어울리는 것이다. 볼록판 인쇄를 오목판 인쇄처럼 보이게 하는 복잡한 시도, 이를테면 불분명하기 그지없는 두 가지 색의 망점을 사용하는 일[37]은 인쇄물의 수준과 품격을 떨어뜨리는 일이다. 하지만 새로운 타이포그래피에서 어떤 형태를 나타내고자 할 때 오목판 인쇄가 더 어울리는 예도 있는데, 볼록판 인쇄로는 할 수 없거나 큰 비용을 들여야만 한 효과(이를테면 큰 그림, 색이 있는 바탕에 놓인 흰색 활자, 기울어서 비스듬히 놓은 활자 등)를 쉽게 인쇄할 수 있기 때문이다. 분명하고 잘 만들어진 형태를 기술적으로 완벽한 방법으로 얻는 것은 우리가 변함없이 추구해야 할 일이다.

따라서 분명하고 아름다운 창조물로서의 형태는 디자인 작업 과정의 결과물이지, 결코 겉모습에 대한 관념이 발전되어 빚어지는 것이 아니다. 아울러 형태는 올바른 기술에 대한 현실적 목마름이나 각 요소를 그저 시각적으로 구분하기 위한 물질적 요구, 다시 말해 큰 의미의 필요성에 따라서만

37 오늘날의 듀오톤으로 이해하면 된다.

생겨나는 것도 아니다. 우리가 참된 형태를 얻기 위해서는 원문의 참뜻과 주어진 일에 대한 참된 목적으로 이루어진 범위에서 시각적이고 미적인 것에 바탕을 둔 수많은 결정을 내려야 한다. 타이포그래피 작업물은 그저 쓸모 있고 쉽게 만들어질 수 있는 것에 그칠 것이 아니라, 최소한의 아름다움도 함께 지녀야 한다. 디자인으로서의 타이포그래피는 그래픽과 현대 회화에 가깝게 옮겨가고 있다. 지난 50년 동안 더 나은 디자인의 인쇄물을 위한 새로운 노력으로 타이포그래피의 수준은 모든 면에서 눈에 띄게 높아졌고, 최근 들어 이런 노력은 우리가 풀어야 할 과제에 대한 의미 있는 답을 제시해주었다. 새로운 타이포그래피의 표현 방식을 세련되게 다듬고, 이전에는 관심이 닿지 않은 곳까지 그 쓰임새를 더욱 넓히는 것은 현대 사회가 책임감을 가지고 함께 헤쳐나가야 할 일이다. 평면 디자인으로서 타이포그래피에 가장 큰 영향을 끼친 것은 바로 구체회화인데, 그 가운데에서도 각 요소가 만드는 비례와 리듬은 좋은 본보기가 된다. 이는 오늘날과는 다르게 우리가 이제껏 작업해오던 과정에서는 거의 중요하게 여겨지지 않던 부분이기도 하다. 여기에 대해서는 '구체예술'에서 더 자세히 다루도록 하겠다. 타이포그래피가 장식에서 자유로워지면서 인쇄물의 모든 요소는 하나의 새로운 가치를 만들고, 이전에는 관심 밖이었던 각 요소의 상대적인 시각 관계 또한 인쇄물의 전체 겉모양을 결정짓는 중요한 역할을 하게 된다. 이렇듯, 한 작품 안의 여러 요소의 관계에서 우러나와 우리 눈을 다양하게 자극하는 매력은 각각의 작업물이 품은 참뜻으로부터 그 고유의 겉모양을 빚어내는 한편, 이제껏 장식과 기타 첨가물을 통해 얻어온 군더더기 효과를 말끔히 걷어낸다.

활자

우리가 바라는 간결함을 위해서는 간단하면서도 분명한 형태의 활자가 필요하다. 가장 최근의 예를 들자면, 일반인 사이에서 '블록체(Blockschrift)'라 불리기도 하는 산세리프체가 있다. (하지만 인쇄업자에게 '블록체'란 특정한 예전 산세리프체를 뜻한다.) 이 활자체는 19세기 초반 영국의 활자 시험인쇄지에서 처음 등장했다. 알프레드 포브스 존슨(Alfred Forbes Johnson)은 자신의 저서 『종이와 인쇄(Paper and Print)』에 실린 글「활자 모음집과 그 쓰임새(Type Specimens and Their Uses)」에서 윌리엄 카슬론 4세[38]가 1816년경 만든 활자 시험인쇄지를 언급했는데, 그 인쇄지의 한 글줄이 처음으로 이집션(Egyptian)이라고 소개된 커다란 산세리프체의 대문자로만 짜여 있었다. 1832년, 런던의 활자 주조가인 소로우굿(William Thorowgood)과 피긴스(Vincent Figgins)는 그들이 새로 만든 활자 모음집에서 산세리프체를 소개했는데, 소로우굿은 이들을 '그로테스크(Grotesque)'로, 피긴스는 '산서립스(San Surryphs)'로 불렀다. '그로테스크'라는 이름으로 미루어 이 활자체들이 소로우굿에게는 특이하게 보였을 수도 있을 것이다.[39] '산서립스'에는 '세리프가 없다(ohne Schraffuren, sans sérif).'라는 뜻이 있다. 오늘날 산세리프체는 그때와는 달리 자연스럽게 받아들여지지만, 이 활자체들에 새롭고 좋은 이름을 부여하는 것은 여전히 쉬운 일이 아니다.

산세리프체는 원래 새롭게 만들어진 것은 아니지만, 그 간결하고 분명한 형태 덕에 오늘날뿐 아니라 앞으로도 많은 인쇄물에 널리 활용될 것이다. 산세리프체는 1925년에서 1930년 사이에 너무 많이 사용된 나머지 자연스레 '한물간' 활자체 정도로 여겨지게 되었고, 사람들도 사용하는 것을 점점 꺼리게 되었다. 하지만 새로운 타이포그래피는 그저 짧은 유행이 아

38 윌리엄 카슬론 4세(William Caslon IV, 1780-1869)는 영국의 활자체 디자이너이자 활자 주조가이다.

39 그로테스크에는 '특이한' '이상한'이라는 뜻이 있다. 그도 그럴 것이 멀쩡한 세리프를 떼어낸 데다 세리프체와는 달리 가로획과 세로획의 굵기 또한 일정했기 때문이다.

니라 그보다 훨씬 오랜 시간에 걸쳐 빚어진 자연스러운 표현이다. 새로운 타이포그래피의 기본으로 한번 자리 잡은 규칙은 그 뒤 버려지는 것이 아니라 오히려 더 널리 퍼져서 다듬어진다. 다른 지역에서 일어난 거대한 개혁도 이 새로운 타이포그래피의 규칙을 뿌리부터 뒤엎어 아예 새로운 흐름으로 바꾼 것이 아니라, 단지 그 지역의 특성을 반영한 알맞은 변화만을 더했을 뿐이었다. 우리가 산세리프체에 싫증을 느낀다면, 신물이 날 정도로 반복된 예전 타이포그래피의 규칙을 아무런 생각 없이 오랫동안 따른 나머지 이 활자체를 서투르게 사용한 데 그 원인이 있을 것이다. 하지만 지금은 이 또한 지난 이야기가 되었으며, 산세리프체에 대한 편견도 줄어들었다.

활자 주조업체들이 '산세리프체의 시대는 저물었으며 이제는 그 자리를 대신 할 새로운 활자체를 찾아야 할 때'라고 떠드는 것은 뿌리부터 잘못된 말이다. 이들이 말하는 새로운 활자체라 해봐야 그저 최신 유행을 따르는 또 다른 활자체일 뿐이다. 산세리프체는 바로 이 시대의 활자체로 남아 있고, 이 활자체가 이토록 널리 활용된다는 사실은 새로운 활자체를 찾으려고 매일 소란을 떠는 이들에게 훌륭한 본보기가 될 것이다.

산세리프체는 다른 활자체와 비교해볼 때 확실히 풍부한 표현 방법을 제공한다. 산세리프체의 여러 굵기, 다시 말해 가는 꼴(mager), 보통 꼴(gewöhnlich), 반 굵은 꼴(halbfett), 굵은 꼴(fett), 기울인 꼴(kursiv)을 잘 활용하면 종이의 흰 여백과 활자의 검은색이 이루는 흑백의 긴장감을 정확하고 폭넓게 나타낼 수 있고, 우리가 타이포그래피를 통해서도 표현하고자 시도했던 추상적인 느낌까지 쉽게 전달할 수 있다. 또한, 산세리프체는 어떤 역사적 배경이나 양식에 얽매이지 않은 자유로운 느낌을 주므로 활자를 부담 없이 다루는 데 큰 도움이 된다. 물론 산세리프체에 익숙해지기 위해서는 그저 그런 수준이 아닌 높은 수준의 시각 문화가 필요하다. 성급한 이들

이나 전문 지식이 없는 사람은 산세리프체로 대충 서툴게 만든 티가 나는 인쇄물에 크게 실망할 수도 있다. 어떤 이들은 새로운 건축의 엄격한 겉모습을 그것이 정작 나타내는 것이 무엇인지는 알지 못한 채 너무나도 쉽게 타이포그래피의 영역으로 끌어들이려 한다. 그리고 타이포그래피와 건축이 특별하고 제한적인 경우가 아니라면 각각 다른 규칙에 따라 놓여 있다는 사실을 잊어버린다. (새로운 타이포그래피는 새로운 건축에서 나온 것이 아니라, 둘 다 새로운 '구체'회화에서 비롯했다.)

　　(아마 뮌헨의 독일인쇄인기능학교에서 처음 시도된 것처럼) 하나의 작업물에 반 굵은 꼴과 굵은 꼴, 또는 가는 꼴을 섞어짜게 되면 이른바 '활자체의 일관성(전통적이고 좁은 의미로 한 가지 활자체의 한 가지 꼴만 사용하는 것)'이란 예전 원칙을 따르는 것에서 오는 어색함에서 벗어날 수 있다. 산세리프체의 기울인 꼴을 적절히 활용하는 것 또한 산세리프체로 짠 인쇄물이 널리 퍼져 나가는 데 큰 도움이 되는데, 인쇄물에 이전에 보지 못한 새로운 섬세함을 더할 수 있다.

　　오늘날 어떤 산세리프체가 가장 좋다고 말하기는 쉽지 않다. 악치덴츠그로테스크(Akzidenzgrotesk)나 베누스그로테스크(Venusgrotesk)와 같은 예전 산세리프체는 활자 사이 공간도 잘 조절되어 있고 눈길을 무리하게 끌지 않으며 다른 요소와도 무난히 잘 어울린다. 게다가 베누스그로테스크는 기울인 꼴까지 포함한다. 그럼에도 이 예전 산세리프체들이 시대에 뒤떨어진다고 느껴지는데, 일단 너무 익숙해진 감이 있고 크게 눈을 끄는 매력이 없기 때문이다. 각 활자의 비례를 따지자면 길산세리프(Gill Sans Serif)나 푸투라(Futura)처럼 새롭고 좋은 산세리프체의 균형미가 더 뛰어나다. 이런 새로운 산세리프체는 인쇄물에 종종 섬세한 아름다움을 더한다.

Der Münchner Bund

veranstaltet eine Ausstellung **Internationale Verkehrswerbung**

Eröffnung: Samstag, 2. Oktober 1931

Ausstellungsraum: Galeriestraße 4
(Eingang Hofgartenarkaden)

Zeit: werktags 10 – 15 Uhr
sonntags 10 – 13 Uhr

Eintritt: frei

DER MÜNCHNER BUND

veranstaltet in seinem Ausstellungsraum Galeriestraße 4 (Eingang

Hofgartenarkaden) ab Samstag, 2. Oktober 1931, eine Ausstellung

Internationale Verkehrswerbung

Die Ausstellung ist werktags von 10 bis 15 Uhr, sonntags von 10

bis 13 Uhr geöffnet. Der Eintritt ist frei.

Münchner Bund

도판 6. 하나의 초대장을 위한 두 가지 디자인의 예. A6 크기. 프랑크푸르트의 바우에르셰주조소에서
만들어진 푸투라로 인쇄했다. 위의 예가 보여주듯, 새로운 타이포그래피는 몇 가지 표제어로
이루어진 복잡한 형태를 잘 정리하는 데에도 알맞다. 아래의 예는 같은 내용을 글줄로 자유롭게
풀어썼다. 두 작업 모두 제목 부분의 활자 크기를 키우지 않은 대신, 내용에서 제목에 사용한 것과
똑같은 보통 굵은 꼴을 썼으며, 강조할 부분에만 굵은 꼴을 사용했다.

모양을 만들기 위해 대비 효과를 이용하는 것은 현대예술에서 가장 중요한 방법이다. 줄곧 산세리프체만을 대하는 것도 결국에는 따분해지기 마련이라, 새로운 타이포그래피에 맞는 여러 종류의 활자체를 함께 사용하면 대비 효과를 불러올 수 있다. 이렇게 활자체를 섞어짜면 산세리프체의 효과는 배가되고, 나아가 같이 사용된 다른 활자체도 새로운 활력을 얻게 된다. 변화를 추구하는 목마름은 이렇듯 곧 다른 활자체를 함께 사용하는 움직임을 일으켰고, 이 활자체들을 새로운 의미로 활용한 것은 성공적이었다. 새로운 타이포그래피의 규칙을 잘 따른다면 훌륭한 고전 활자체들도 그대로 사용할 수 있다. 사실 오늘날의 세리프체 가운데 고전 활자체의 수준을 넘어서는 것은 없다. 새로 나온 활자체 가운데 좋은 것은 고전 활자체를 조심스럽게 변형시킨 것에 지나지 않는다. 그에 비해 활자체를 제멋대로 만들어보려는 시도는 거의 모두 실패로 돌아갔다. 고전 활자체가 지닌 분명한 형태와 더할 나위 없는 아름다움, 개인의 개성을 최소화한 디자인 등은 새로운 타이포그래피에서도 그 가치와 중요성을 잃지 않는다. 더군다나 훌륭한 고전 활자체는 유행에 휘둘리지 않기 때문에 예술가가 만든 활자체처럼 비싸지도 않다. 훌륭하고 중요한 고전 활자체를 들어본다면 다음과 같다.

고전 세리프체: 모노타입벰보(Monotype Bembo), 가라몽(Garamond), 카슬론(Caslon), 푸르니에(Fournier), 바스커빌(Baskerville)

모던 세리프체: 보도니(Bodoni), 발바움(Walbaum), 디도(Didot), 페테안티크바(Fette Antiqua)[40]

40 활자체 이름에 '페테(fette, 원형은 fett)'가 들어가면 일반적으로 획이 굵어서 좀 더 어둡게 보이는 활자체로 이해하면 된다. '페테'는 독일어로 '두꺼운' '굵은'이란 뜻이다.

41 이후에 소개되는 이집션은 이 장의 처음에 알프레드 포브스 존슨이 사용했다고 소개된 이집션과는 전혀 다른 것으로 반드시 구분해야 한다. 전자는 '이집션(Egyption)'이란 이름의 특정한 산세리프체이고 여기에 소개된 '이집션(Egyptienne)'은 세리프가 획의 굵기와 비슷할 정도로 굵게 강조된 활자체 그룹을 일반적으로 일컫는 말이다.

원래 프랑스어로 '에큅티엔느'에 가깝게 발음해야 하지만, 이 책에서는 우리에게 익숙한 '이집션'으로 통일했다. 국제타이포그래피협회의 구분 명칭이기도 한 '슬랩세리프(Slab Serif)'로 널리 알려져 있다. 독일어로는 '제리펜베톤테 슈리프트(Serifenbetonte Schrift)'로, 말 그대로 '세리프가 굵게 강조된 활자체'라는 뜻이다.

흑자체 가운데 프락투어체: 발바움프락투어(Walbaum-Fraktur), 페테해넬프락투어(Fette Hänel-Fraktur), 루터(Luther), 브라이트코프(Breitkopf), 웅어(Unger)

흑자체 가운데 고딕체: 마누스크립트고티쉬(Manuskript-Gotisch), 플라이쉬만고티쉬 또는 홀랜디셰고티쉬(Fleischmann-Gotisch, Holländische Gotisch), 알테슈바바허(Alte Schwabacher)

이미 1820년 이전에 영국에서 등장한 이집션(Egyptienne)[41] 역시 고전 활자체에 속하고, 이런 고전 활자체를 새롭게 사용하는 것은 두말할 나위 없이 타이포그래피를 더욱 풍요롭게 한다. 고전 활자체로 짜인 글의 표제 부분에 이 이집션을 사용하면 인쇄물에 조금이나마 역사적인 느낌을 더할 수 있는데, 이 활자체가 지닌 특유의 각지고 두터운 느낌이 거의 모든 종류의 세리프체와 큰 무리 없이 어울려 산뜻한 대비를 이루기 때문이다.

하지만 본문에 이집션만을 사용할 때는 반드시 짧은 글에서만 써야 한다. 이집션으로만 짠 긴 글은 읽기에 불편한데, 사실 그다지 중요하지도 않은 이 활자체의 굵은 세리프가 가독성을 떨어뜨리기 때문이다. 이럴 때는 다른 굵기의 꼴을 잘 활용해야 하는데, 가는 꼴이나 반 굵은 꼴을 본문에 쓰고 강조할 부분에는 그보다 더 굵은 꼴을 사용해야 한다.

하지만 이집션은 산세리프체처럼 오늘날에 맞는다는 느낌을 주지는 않는다. 이 활자체로 산세리프체를 '대신하는 것'은 분명히 말하건대 잘못된 것이다. 이집션은 읽기에 그다지 편하지 않기 때문에 본문 활자체로는 아주 드물게만 사용할 수 있다. 이 활자체를 사용하는 데 가장 바람직한 방법은 세리프체로 짠 글의 제목 활자체로 쓰는 것인데, 세리프체 대부분은 시티(City)나 벨트안티크바(Weltantiqua), 또는 베통(Beton)과 같은 이집션과

잘 어울린다. (가장 나은 선택은 분명 고전 이집션이겠지만, 완벽하게 조화로운 반 굵은 꼴과 굵은 꼴을 갖춘 고전 이집션은 이제껏 보지 못했다. 이 활자체를 현대의 감각에 맞게 사용하기 위한 가장 중요한 조건이 바로 서로 다른 굵기가 아름답게 조화되어야 한다는 것이다.)

한편, 이집션과 산세리프체를 섞어짜는 일은 어떤 상황에서도 피해야 한다. 이집션은 세리프체로 짜인 글을 위한 제목용으로 써야 한다. 산세리프체로 짠 본문에서 강조해야 할 부분은 보통 그보다 더 굵은 꼴로 해야 하지만, 절대 이집션만은 쓰지 말아야 한다.

다른 많은 활자체도 잘 골라서 좋은 대비를 만들 수 있다면 새로운 방법으로 활용될 수 있다. 물론 여기서 그 많은 활자체를 하나하나 살펴보기란 무리이다. 단지 새로운 타이포그래피 작업을 바탕으로 이루어진 자신의 감각을 믿어야 한다.

활자에 대한 이 글을 마무리하기 전에 활자체를 계획에 맞게 주문하는 것에 대해서도 말해보고자 한다. 어떤 인쇄소가 새로 문을 연다고 하자. 가장 먼저 여러 굵기를 갖춘 산세리프체 한 가지가 필요하다. 이를테면 최소한 보통 꼴과 반 굵은 꼴은 있어야 하고, 거기에 가는 꼴과 굵은 꼴, 나아가 기울인 꼴과 가는 기울인 꼴까지 갖춘다면 인쇄소의 첫 활자체로 금상첨화라 할 수 있다. 거기에 세리프체까지 고려한다면 기울인 꼴과 반 굵은 꼴을 갖춘 발바움(Walbaum)이나 보도니(Bodoni) 정도를 생각해볼 수 있고, 더 나아가 페테안티크바(Fette Antiqua)도 필요한데, 보도니와 함께 쓴다면 페

42 18세기 중반 이후 영국에서 퍼진 손글씨를 기반으로 한 활자체로, 촉을 비스듬히 자른 펜을 사용한 전통적인 필기체와 달리 촉이 뾰족하게 살아 있는 펜을 사용했으며 우아하고 장식적이다. 특히 동판 인쇄를 통해 유럽 전역에 널리 알려졌다.

43 흔히 '장체'로 알고 있지만, 엄밀히 말해 아래위로 늘인 모양이 아니라 활자의 좌우를 좁힌 모양이기 때문에

'좁은 활자체(condensed)'로 표현했다.

44 독일어의 경우, 문장의 시작뿐 아니라 모든 명사는 대문자로 시작한다. 대문자의 꽉 차는 높이나 너비는 소문자의 낮은 높이와 어센더, 디센더가 만드는 글줄의 리듬과 비교했을 때 다른 느낌을 준다. 따라서 대문자가 글줄에 자주 섞이게 되면 상대적으로 많은 소문자 틈 사이에서 튀어 오르는 느낌을 받을 수도 있다.

테보도니(Fette Bodoni)가 더 나은 조합이다. 굵은 페테해넬프락투어(Fette Hänelfraktur)와 함께 발바움프락투어(Walbaumfraktur), 이집션(Egyptienne), 앙글레제(Anglaise)[42], 또는 현대적인 필기체에 바탕을 둔 활자체도 갖출 만하다. 좁은 활자체[43]는 거의 필요하지 않은데 이 활자체는 자주 아무런 이유 없이 사용된다.

이미 있는 활자체를 보충할 목적으로 새로운 활자체를 들일 때는 기분 내키는 대로 선택하거나 의뢰인의 주문대로 입맛에 맞추지 말고 꼼꼼한 계획에 따라야 한다. 이미 있는 활자체가 유행을 타는 형태가 아니라면 모든 크기의 기울인 꼴과 반 굵은 꼴을 더해 확장할 수 있다. 어떤 산세리프체가 보통 꼴만 있을 때 여기에 굵은 꼴이나 기울인 꼴을 더할 목적으로 아예 다른 산세리프체를 가져오는 것은 반드시 피해야 한다. 이럴 경우, 기존의 산세리프체를 아예 처분하고 충분히 많은 꼴을 갖춘 새로운 산세리프체를 주문하거나 기존 산세리프체에서 필요한 꼴만 추가로 주문하는 방법을 택해야 한다. 악치덴츠그로테스크를 푸투라와 섞어짜거나 몇 종류의 산세리프체, 꼴을 마구잡이로 섞어짠 인쇄물을 보는 것은 배운 사람으로서 얼굴이 화끈거릴 일이다.

소문자로만 짠 글이 어떻게 읽히는지에 대해서는 오랫동안 의견이 분분했다. 대문자를 없앤다면 경제적으로나 미적으로 분명 눈에 띄는 이익이 될 수도 있을 것이다. 경제적인 측면에서 본다면 대문자는 여러 그래픽 디자인 분야의 작품 창작을 더 어렵게 하고, 미적인 측면에서는 현대 독일어 문장 구조 탓에 자주 사용되는 대문자가 세리프체로 짜인 글의 전체 그림을 해칠 수 있기 때문이다.[44] 이는 원래 대문자와 소문자가 출발점이 서로 다른, 적어도 서로 거리가 먼 문자인 탓이다.[45] 하지만 최근의 상황은 여기에

속하는 질문들에 대한 답을 찾기 어렵게 한다. 어찌 되었든 때때로 소문자만으로 인쇄물을 만들 여지는 여전히 있으며 적어도 우리는 이 사실에 기뻐해야 한다. 아마 얼마 지나지 않아 문장의 시작이나 고유명사에만 대문자를 사용하는 방법이 도입될지 모를 일이고, 이런 혁신적인 시도에 성공을 기대해볼 수도 있다. 몇 년 전 내가 전(前) 독일인쇄업자교육회에 직접 제안해 실시한 1,000여 명의 전문인과 일반인을 대상으로 한 설문 조사에서는, 약 50퍼센트가 문장의 시작과 고유명사에만 대문자를 사용하는 것을, 약 25퍼센트는 아예 소문자만을 쓰는 것을, 나머지 25퍼센트만이 지금의 표기법을 바꾸지 않고 그대로 쓰는 것을 지지했다.[46] 그렇다고 해서 지금의 독일어 표기법이 새로 다듬어질 수도 있다고 여겨서는 안 된다. 우선 실현할 수 있는 것부터 하나씩 살펴나가야 한다.

45 라틴 알파벳 대문자의 기원은 그리스, 로마 시대로
거슬러 올라간다. 이 시대의 대문자가 주로 건축물이나
비문에 새겨진 예가 많았지만, 그에 비해 소문자는
기원후 주로 손글씨를 바탕으로 발전되었으며, 고전
세리프체로 나가는 출발점이라 할 수 있는 카롤링 소문자
(Karolingische Minuskel, Carolingian minuscule)는
8세기를 전후해 나타나고 있다. 다시 말해 소문자가
생겨난 시점은 대문자와 비교하면 훨씬 나중이다.

46 얀 치홀트의 바람과 설문 조사의 결과와는 달리
독일어의 표기법은 오늘날까지 그대로 유지되고 있다.

Katalog 88

Kunst und verwandte Gebiete

Perspektive
Festlichkeiten
Architektur
Ornamentik
Gartenbau
Festungsbau
Kostümbücher
Kunsttheorie

Jacques Rosenthal, Buch- und Kunstantiquariat, München

도판 7. 『예술과 관련 분야들(Kunst und verwandte Gebiete)』 카탈로그의 표지.

손 조판과 기계 조판

앞서 말했듯, 기계 조판으로는 최고 수준의 손 조판을 넘볼 수 없고, 손 조판의 가치는 오랫동안 기계 조판의 본보기로 남을 것이다. 어쨌든 기계 조판으로 짠 글에서 손 조판으로 짠 글처럼 높은 수준을 요구하는 경우는 드물다. 기계 조판으로는 대개 세밀하게 손보지 않은 날것 상태의 인쇄판 정도를 짤 수 있는데, 이를 손 조판가가 넘겨받아 다시 꼼꼼히 다듬게 된다.[47] 이렇듯 일상생활에서 흔히 접하는 인쇄물까지도 좋은 품질로 만들기 위해서는 그에 앞서 기계 조판으로 짠 가공되지 않은 날것 상태의 글이 얼마나 잘 되어 있는지가 중요하지만, 정작 많은 젊은 조판가들은 이를 잘 만들 만큼 충분히 배우고 있지 않다. 그 결과, 날것 상태의 글을 넘겨받아서 낱말 사이 공간을 알맞게 조절하는 일 또한 시간이 지나면서 점점 소홀히 여겨지게 되었다. 이제 작업 관리인은 손 조판가가 기계 조판가의 조수로 전락하는 것을 막기 위해서라도 더욱 주의를 기울여 감독해야 한다.

손 조판가와 기계 조판가는 철저히 같은 규칙으로 작업해야 한다. 이미 낱말 사이를 3분의 1각으로 좁게 띄어 짠 글에서 큰 글자로 짜인 제목 부분이나 손 조판으로 다듬은 부분의 낱말 사이에 반각을 뒤죽박죽 섞은 글을

48

47 당시의 인쇄 과정에서 기계 조판가는 원고를 받아 가공되지 않은 날것 상태의 글을 실수 없이 빨리 짜는 일을 했고, 손 조판가가 이를 넘겨받아 사이 공간을 조절하고 글줄을 손보는 등 세밀히 다듬는 작업을 했다. 가공되지 않은 날것 상태의 글이란 부분의 강조나 사이 공간의 조절, 단락의 구분 등 중요한 마무리 작업이 아직 되지 않은 상태의 글을 뜻한다. 오늘날로 보면, 기계 조판가는 텍스트 파일 형태의 원문을 단순히 레이아웃 프로그램으로 불러오는 일을, 손 조판가는 이렇게 불러들인 글을 꼼꼼하게 다듬어 결과물을 만드는 일을 맡는다고 할 수 있다.

48 이 당시 낱말 사이 공간으로는 반각(2분의 1각)이 꽤 자주 사용되었다. 얀 치홀트는 이보다 좁은 낱말 사이 공간, 다시 말해 3분의 1각을 선호했는데, 명사의 첫 글자를 대문자로 쓰는 독일어의 특성 덕에 낱말 사이가 좁더라도 낱말의 구분이 가능했기 때문이다. 낱말 사이를 좁혀서

짠 글은 좀 더 꽉 짜여져 보인다. 물론 이는 낱말의 구분이 분명해야 한다는 전제 아래 해당되는 말이다. 낱말 사이 공간을 좁히기 위해서는 기계 조판으로 날 글을 짤 때 일괄적으로 3분의 1각을 사용해야 하는데, 뜬금없이 제목 부분이나 손 조판으로 다듬는 부분에 반각을 다시 섞어짜게 되면 당연히 어지러워 보인다.

49 큰따옴표("")를 프랑스와 스위스에서는 '« »'로, 독일에서는 '» «'로 사용한다.

보는 것은 괴로운 일이다.[48] 마침표(.)가 찍힌 다음에는 아주 예외인 경우에만 해당 글줄의 낱말 사이보다 넓게 띄울 수 있다. 하지만 낱말 사이를 전각 너비로 넓게 띄우는 일은 19세기 후반 낡은 타이포그래피의 마지막 찌꺼기라 할 수 있는데, 이는 글의 전체 짜임새를 해치기 때문에 피해야 한다.

기계 조판으로 날 글을 짤 때 낱말 사이 공간을 3분의 1각으로 좁히는 것은 흔히 생각하는 것처럼 그다지 어려운 일은 아니다. 오히려 지나치게 좁히지 않도록 조심해야 한다. 빨리 만들어 발행해야 하는 일상적인 인쇄물은 이렇듯 낱말 사이를 반드시 좁혀서 짜도록 한다.

손 조판이 무조건 기계 조판의 본보기가 되어야 하는 것은 아니다. 때때로 손 조판가도 기계 조판가로부터 배울 점이 있다. 기계 조판의 제한된 방법에 힘입어 줄의 개수를 줄이거나 아예 줄을 없앤 표를 만드는 것이 가능해졌고, 점선 역시 자주 사용하지 않게 되었다. 글줄 안에서 활자 크기를 다르게 하는 대신 보통 꼴, 반 굵은 꼴, 기울인 꼴을 적절히 섞어짜는 것 또한 일상 인쇄 작업에서 더 널리 활용되어야 한다. 손 조판가들이 지나치게 누리는 기술의 자유가 때때로 과유불급인 것에 비해 오히려 기계 조판가들이 필요로 하는 규칙은 뜻밖에 자주 쓸모가 있다.

점선뿐 아니라 중복 기호(〃) 역시 자주 사용하지 않아도 된다. 되풀이되는 낱말을 그냥 쓰는 것이 더 좋아 보인다. 기계 조판으로 날 글을 짤 때는 표에서와 마찬가지로 큰따옴표 대신 겹꺾쇠괄호(« »)[49]만을 사용하도록 한다. 이 기호와 그 안에 들어가는 낱말 사이에는 아주 얇은 빈 활자(공목)를 넣어서 살짝 띄우는 것이 원칙이다.

기계 조판이 주는 또 하나의 독특한 점은 낱말을 규칙적으로 반복해 패턴이나 그와 비슷한 효과를 만들 수 있다는 것이다. 때때로 모노타입

(Monotype)을 사용해 기호로 이루어진 패턴을 만들 수도 있다.

새로운 조판 규칙은 기계 조판, 손 조판을 막론하고 쉽게 따를 수 있어야 한다. 엄격히 말하자면 기계만으로도 일상생활에서 자주 접하는 복잡한 인쇄물을 최고 수준으로 만들 수 있어야 한다. 이런 일은 새로운 타이포그래피가 주는 자유와 의무의 테두리 안에서 예전보다 훨씬 쉽게 이룰 수 있다. 내가 제안하는 규칙들은 바로 이런 뜻을 바탕으로 발전된 것이다.

낱말

바르고 정확하게 짠 낱말은 모든 타이포그래피 작업의 시작이다. 활자 자체는 활자공이 만들었기 때문에 그저 우리가 할 작업을 위해 주어진 것으로 받아들여야 한다. 주조된 활자의 폭을 일일이 계산해 다듬고 깎아내는 일[50]은 주조소 마무리공의 몫이다. 이 단계에서는 활자 사이에 올바르고 규칙적인 리듬을 만드는 것에 주의를 기울여야 하는데, 이 마무리공의 작업은 활자 조각공의 그것 못지않게 중요하다. 오늘날 원래는 나무랄 데 없이 훌륭한 활자체임에도 마무리 단계에서 옆쪽 여백이 너무 바짝 깎이는 바람에 활자체가 그 가치를 잃어버리게 된 경우도 종종 볼 수 있다. 이렇게 활자 사이가 좁게 깎여진 탓에 종종 큰 활자로 짠 인쇄판의 활자 사이를 조금씩 띄어서 제대로 넓혀놓는 수고를 해야 했다. 하지만 이렇게 예외인 경우가 아니라면 활자 사이를 띄우는 일은 어떤 상황에서도 피해야 한다. (대문자 활자 사이를 조정하는 일은 소문자 활자 사이를 띄우는 것과 기술적으로는 비슷하나, 그저 단순하게 활자 사이를 띄우는 것으로 이해하면 안 된다.) 활자를 그냥 있는 그대로 순수하게 붙여서 짠 낱말이 언제나 가장 잘 읽히기 때문이다. 활자 사이를 띄우면 낱말은 더 어렵게 읽힌다. 활자 사이가 띄어지지 않고 활자 자체의 올바른 리듬으로 만들어진 낱말이야말로 가장 아름답다. 이렇게 짜인 낱말이 시각적으로 꽉 짜 맞춰진 하나의 그림을 만들고, 이는 새로운 타이포그래피의 기본 전제 조건이라 할 수 있다. 이렇듯, 인쇄판을 단순하게 짜는 것은 인쇄 작업에 드는 시간과 비용을 아끼는 것과도 잘 들어맞는다. 활자 사이를 일일이 띄우는 일은 번거롭기도 할뿐더러 비용도 더 들게 되고, 낱말의 모양 또한 흐트리기 때문에 새로운 타이포그래피의 길과는 맞지 않는다. 활자 사이 띄우기는 결코 어떤 모양을 만들기 위한

50 활자가 주조되면, 돋을새김된 글자 상하좌우에 어느 정도 여백을 계산해 깎아내게 된다. 예를 들어 I와 V는 원래 글자 폭이나 활자 윗면에서 글자가 차지하는 면적과 모양이 다르므로 글자의 양옆 공간 또한 같을 수가 없고, F의 경우 오른쪽 공간이 더 넓게 열려있으므로 오른쪽을 아주 조금 더 깎아내야 한다.

잘못된 방법으로 사용되거나 (예를 들어 낱말을 원하는 너비에 맞춰 넣고자 하는 것), 기계 조판으로 된 날 글에서 어떤 부분을 강조할 목적으로 사용되어서도 안 된다.

글의 전체 모습을 구상하는 것이 특정 활자 크기로 만들어진 글줄의 정해진 길이에 영향을 받아서는 안 된다. 이미 짜인 낱말이 지닌 자연스러운 길이는 조절해야 할 대상이 아니라 짜나가야 할 문장의 날 재료로 봐야 한다. 낱말이나 글줄의 길이를 미리 정해놓고 작업에 들어간다면 결국 마지막에 자연스러운 형태를 얻기 어렵다.

기계 조판으로 짠 날 글에서 어떤 부분을 강조할 때는 활자 사이를 띄울 것이 아니라 기울인 꼴이나 반 굵은 꼴을 써야 한다. (이는 산세리프체를 쓸 때도 마찬가지이다.) 이를 통해 시대에 맞지 않는 겉멋 부리기에서 벗어나 초기 간행본, 또는 디도와 보도니가 보여준 전통 타이포그래피의 높은 수준에 다시 다다를 수 있을 것이다.

Auflage, Kampflust, Schifflände, trefflich, Wölfflin 등의 낱말에서 fl은 절대 이음자(ﬂ)로 쓰지 않도록 한다. Aufführung에서도 두 개의 f를 붙여 쓰면(ﬀ) 잘못된 것이다.[51] Ä, Ö, Ü에 사용된 움라우트도 각각 Ae, Oe, Ue로 풀어쓰지 않는다.

지금까지 우리는 낱말이 가장 잘 읽히는 환경이라 할 수 있는 대문자와 소문자를 섞어짠 글에 대해서만 살펴보았다. 하지만 대문자로만 글을 짜는 일은 정말 드물게, 그리고 예외일 때만 해야 한다. (새로운 타이포그래피에서 제목을 짤 때는 대문자보다 반 굵은 꼴이 더 좋다.) 대문자는 제대로 사용하기에 너무 까다롭고 그 모양이 사실 시대에 맞지 않을 뿐 아니라, 소문자보다 훨씬 읽기 어렵다. 특히 대문자만으로 글을 짜기란 정말 쉽지 않다. 대문자만 사용해서 글을 짤 때는 전체적으로 활자 사이를 약간 띄어서 활자

51 이음자(Ligature)를 사용할 때 합성어의 생성 구조를
고려해야 한다는 뜻이다. 예를 들어, Auflage는 원래 'Auf'와
'Lage'가 결합해 생긴 낱말이다. 따라서 그 생성 구조를
생각해서 f와 l을 붙여 쓰면 안 된다는 것이다.

Bücherverzeichnis

안쪽과 바깥쪽 공간의 균형을 완벽히 맞추는 것이 기본이다. 대문자로 된 글에서는 활자 사이를 너무 붙이기보다는 차라리 좀 넉넉한 느낌으로 띄우는 편이 낫다. 하지만 이 기본 원칙은 유감스럽게도 활자주조소에서조차 쓸데없는 것으로 여겨진다. 활자 사이를 띄우지 않고 그대로 짠 대문자는 더더욱 읽기 어렵다. 하지만 가끔은 대문자 활자 사이를 고지식하리만큼 넓게 띄우는 것만을 고집하는 예도 있는데, 이는 다닥다닥 붙여 짠 글만큼이나 좋지 않은 것이다. 활자의 속 공간과 활자 사이 공간의 균형을 살펴서 정확하게 조정하는 것만이 대문자를 올바르게 사용하는 길이다. 이를테면 C, D, O처럼 속에 품은 공간이 큰 활자와 A, J, L, P, T, V, W 등 바깥쪽에 많은 공간을 지닌 활자가 폭이 좁은 단에서도 잘 어우러지는지를 살펴야 한다. 이에 대한 더 자세한 내용은 『타이포그래픽 디자인 기술』을 참고하기 바란다.

하지만 아무리 대문자만을 사용하는 경우라 해도 낱말 자체의 길이는 어느 정도 정해져 있기 때문에 활자 사이를 무작정 더 띄우는 것은 가독성을 해친다. 다시 말해, 활자 사이가 너무 넓게 띄어진 대문자 낱말은 활자 사이가 띄어진 소문자와 별반 다를 바 없다. 짧은 낱말은 오히려 대문자만으로 짤 수도 있는데, 이는 더 쉽게 눈에 들어올뿐더러 소문자로 짠 짧은 낱말은 종종 정돈되지 않은 형태를 지닐 수 있기 때문이다.

기계 조판으로 된 날 글에서 보통 숫자(Normalziffern)[52]를 쓸 경우, 대문자에서처럼 숫자 사이를 약간 띄어야 한다. 이는 좌우에 공간을 많이 포함한 숫자 1과 비교했을 때 사이 띄우기를 하지 않은 다른 숫자나 기호가 상대적으로 너무 촘촘해 보일 수 있다는 점을 고려한 것인데, 이는 일괄적

52 여기서 말한 '보통 숫자'는 오늘날 '표 숫자(Tabellen-ziffern)'라고도 하는데, 대문자의 높이를 그대로 유지하는 숫자로, 가장 흔히 사용되는 형태이다. 이 숫자들은 일괄적으로 반각 납 활자 윗면에 깎여 만들어졌기 때문에 '반각 숫자(Halbgeviertziffern)'라고도 한다.

53 예를 들어 1180에서 1과 1 사이의 공간은 8과 0 사이 공간보다 넓다. 따라서 균형 잡힌 공간을 위해서는

1180과 같이 8과 0 사이를 아주 살짝 띄어야 한다. 오늘날의 디지털 조판에서는 때에 따라 1과 1 사이를 약간 좁힐 수도 있겠지만, 납 활자 시대에는 이미 주조된 활자의 옆면을 깎아내지 않는 이상 활자의 사이 공간을 좁히는 것이 불가능했다.

으로 반각 너비로 된 숫자를 사용하는 한 거의 피할 수 없다.[53]

 이 원칙은 기계 조판으로 된 낱 글뿐 아니라 일상적인 소량 인쇄물에
도 똑같이 적용된다. 다시 말해, 활자 사이를 띄우지 말아야 하고 특별한
경우가 아니라면 글을 대문자로만 짜서도 안 된다. 대문자를 꼭 사용해야
만 한다면 활자 사이를 꼼꼼하고 완벽하게 조정해야 한다. 대문자로 된 글
줄의 활자 사이가 바르게 띄어지지 않았다면 그 모양이나 가독성에 대해
서는 논할 가치조차 없다.

글줄

나무랄 데 없는 낱말 사이 띄우기는 좋은 문장의 시금석이다. 하지만 아쉽게도 꼼꼼한 사이 띄우기는 서적 인쇄물[54]이나 일상적인 소량 인쇄물을 따질 것 없이 점점 대수롭지 않게 여겨진다.

낱말 사이를 좁게 짠 글[55]은 오늘날 훌륭한 작업의 기본 규칙이다. 하지만 아무리 촘촘하게 짠 글줄이라 하더라도 낱말 사이를 4분의 1각보다 더 좁히는 일은 없어야 한다. 그렇지 않으면 다른 글줄과 달리 빽빽한 느낌이 읽는 흐름을 방해하게 된다. 손 조판에서는 모든 낱말 사이가 시각적으로 같아 보이도록 주의를 기울여야 하며, 특히 제목 부분은 더 꼼꼼하게 살펴야 한다. 문장의 마침표 다음에는 그 글줄의 보통 낱말 사이 간격보다 더 넓게 띄우면 안 된다. 헐겁게 짜인 글줄의 경우, 쉼표와 짧은 줄표(-) 앞에도 아주 살짝 띄울 수 있다. 이런 정교한 사이 띄우기는 괄호에도 필요하다.[56]

전각 너비의 줄표(—)는 표에만 사용하고 그 외에는 반각 너비의 줄표(–)를 사용한다. 책이나 소량 인쇄물에서 가장 효과적인 인용부호는 겹꺾쇠괄호(«»)인데, 하나의 작업물에서는 모든 활자 크기에서 같은 활자체로 된 같은 모양을 써야 한다. 겹꺾쇠괄호와 그 안의 낱말 사이는 아주 살짝 띄어주어야 하는데,[57] 촘촘하게 짜인 글줄에서는 띄우지 않을 수도 있다. 위 첨자를 쓸 때도 앞 글자와의 사이를 아주 조금 띄어야 하지만, 유감스럽게도 거의 지켜지지 않는다. 줄임말을 표현하는 연속된 활자 사이, 예

54 원서에서 사용된 '베르크자츠(Werksatz)'는 일반적으로 어느 정도 분량이 있는 책을 위한 작업을 말한다. 빨리 만들어 발행해야 하는 일상적인 소량 인쇄물과는 달리, 많은 분량의 글로 된 책을 인쇄하기 위해서는 정교한 사이 띄우기와 꼼꼼한 마무리 작업이 필수적이었다.

55 원서에서 사용된 '드리텔자츠(Drittelsatz)'는 낱말 사이를 3분의 1각으로 띄운 글줄을 말한다. '손 조판과 기계 조판'의 역주 48을 참고하기 바란다.

56 괄호와 그 안에 들어가는 낱말 사이는 아주 살짝 띄우는 것이 좋다. 오늘날의 레이아웃 프로그램에서는 흔히 24분의 1각, 다시 말해 전각을 24분의 1등분한 너비를 쓴다.

57 경우에 따라 다를 수 있겠지만, 현재 독일어권에서는 보통 24분의 1각으로 사이를 띄운다. 그러나 여기에 얽매이기보다는 항상 눈으로 보고 판단하도록 한다.

도판 9. 두빈 형제(Duveen Brothers)의 미술 거래상을 위한 광고. 프랑크푸르트의
바우에르셰주조소에서 만들어진 활자체로 인쇄했다.

를 들어 'u.s.w.' 'G.m.b.H.' 'E. P. Meyer'나 'Band 1, 2, 3 und 4' 등에서는 항상 보통의 낱말 사이 간격보다 좁게 띄어야 하는데, 기계로 짤 때는 똑같이 3분의 1각으로 띄우면 된다. 활자 크기보다 글줄 사이 간격이 더 넓거나 글줄 주변에 많은 공간이 있을 때는 글줄을 약간 헐겁게 짜야 하는데, 낱말 사이를 보통처럼 좁게 하면 주변의 널찍한 공간 때문에 상대적으로 글줄이 빽빽하게 보일 수 있기 때문이다.

58

위에서 짚어본 규칙들은 소규모 인쇄를 주로 하는 조판가들에게도 해당한다. 이들도 이 규칙을 최소한 서적 조판가나 기계 조판가에게 적용되는 것만큼 철저히 여겨야 한다. 특히 제목이나 다른 곳보다 두드러지게 보이는 글줄은 꼼꼼하게 살피도록 한다. 활자를 정해진 글줄 폭에 억지로 짜 맞추기 위해 낱말 사이를 엉망으로 띄는 일은 사라져야 하는데, 낱말 사이를 마구 넓혀 정해놓은 폭을 억지로 채울 바에는 차라리 글줄을 짧게 남기는 편이 낫다.

한 글줄이 다섯 낱말 정도로 되어 있으면 글줄이 잘 묶여 보이지 않고 듬성듬성해 보인다. 반대로 열두 낱말 이상으로 된 글줄은 빽빽해서 읽기 어려운데,[58] 특히 글줄 사이가 붙거나 약간만 띄어진 경우는 더욱 불편하다. 이런 기본적인 규칙은 아무리 일상적인 소량 인쇄물이라 할지라도 가능하면 항상 지키도록 하고, 한 글줄은 대략 여덟에서 열 낱말 정도로 짜도록 주의한다.[59]

아주 짧은 글줄의 경우, 낱말 사이를 너무 좁히거나 넓힌다든지, 또는 정해놓은 글줄의 폭에 억지로 맞추기 위해 활자 사이 공간을 넓히면 안 된다. 그보다는 낱말 사이를 3분의 1각으로 균일하게 띄우고 글줄을 시처럼 왼쪽으로 맞추는 편이 낫다.

한편, 일상적인 소량 인쇄물의 글줄 안에서 낱말 무리를 구분할 때는 전각, 또는 이보다 넓거나 좁은 공간을 줄 수도 있다.

58, 59 독일어 기준임을 염두에 두어야 한다.

글줄에서의 강조

글줄에서 강조를 하는 목적은 하나 또는 몇 개의 낱말을 두드러지게 하는 것에 있다. 이는 서적 인쇄물뿐 아니라 일상적인 소량 인쇄물에도 똑같이 해당하는 말이다. 한 글줄에서 활자 크기는 바꾸지 않는 것이 원칙인데, 이는 활자 크기를 바꾼 부분에 빈 쇠막대를 덧대는 일을 피하기 위함이다.[60]

서적 인쇄물에서는 강조의 목적에 따라 기울인 꼴(가벼운 강조), 반 굵은 꼴(표제어 종류나 뚜렷한 강조), 또는 때때로 둘을 섞어짤 수도 있지만, 활자 사이를 띄우는 것만큼은 피해야 한다.

한 글줄 안에서 반 굵은 꼴과 보통 꼴을 바꿔가며 쓸 때는 바뀌는 부분의 낱말 사이를 살짝 더 띄어야 한다.

이제는 신문에서도 가벼운 강조를 위해 활자 사이를 띄우는 습관에서 벗어나 기울인 꼴을 사용하도록 해야 한다. 활자 사이를 띄운 글은 언제나 보기에 좋지 않다. 활자 사이를 띄울 바에는 차라리 강조하는 것을 단념하는 편이 낫다. 정말 다른 방법이 없다면 보통 꼴 활자 사이를 아주 조금씩 띄울 수도 있다. 하지만 반 굵은 꼴이나 굵은 꼴 활자의 사이는 절대 띄우면 안 되는데, 굵은 획이 주는 강조의 효과를 반감시키기 때문이다.

영국에서는 기울인 꼴 외에 작은 대문자[61]도 강조를 위해 사용되는데, 이전 시대의 타이포그래피에서 유용하게 사용된 방법이다.[62] 하지만 작은 대문자를 본문에 쓸 때는 제목이나 표제를 대문자로 짜야 하므로 영국에서 반 굵은 꼴을 쓰는 경우는 지금까지 아주 드물다.

일상적인 소량 인쇄물의 경우, 새로운 타이포그래피는 작업물의 큰 덩

60 예를 들어 글줄의 어떤 부분에 더 작은 크기의 활자를 섞어짰다고 하자. 이 두 가지 활자 크기로 된 글줄을 인쇄판에 고정하기 위해서는 더 작은 활자를 쓴 부분, 다시 말해 활자의 높이가 낮아지면서 생긴 공간에 빈 쇠막대를 메워 넣어 글줄이 물리적으로 꽉 맞물리도록 해야 하는데, 이 작업의 번거로움을 피해야 한다는 뜻이다.

61 소문자 x의 높이에 맞게 만들어진 대문자. 독일어로는 '카피텔헨(Kapitälchen)', 영어로는 '스몰캡스(Small Caps)'라 한다. 대문자의 크기를 줄여 쓰는 경우가 예나 지금이나 많은데, 이는 잘못된 방법이다.

62 작은 대문자는 거의 서적 인쇄물에서만 쓰였다. 당시 영국의 서적 인쇄는 생각보다 전통 타이포그래피 양식을 많이 따랐으며, 그 질적 수준도 높았다.

어리, 다시 말해 제목과 본문 등의 구조보다는 각 글줄의 모양이나 맥락처럼 작은 부분에 더 영향을 끼치게 된다. 그만큼 글줄 안에서 강조해야 할 일이 자주 생기게 되므로 이를 위해 기울인 꼴이나 반 굵은 꼴을 쓸 수 있다. 굵은 꼴 또한 눈에 더 잘 들어오므로 자주 사용할 수 있다. 하지만 강조되는 부분의 활자 크기는 바꾸면 안 된다. 한편, 같은 활자 크기임에도 본문을 위한 보통 꼴과 강조를 위한 굵은 꼴의 높이가 서로 다르게 보일 수도 있다.[63] 이 두 꼴이 서로 다른 활자체에서 비롯할 때 종종 생기는 문제인데, 이 경우에는 크기를 살짝 조절해 두 꼴의 크기가 같아 보이게 만드는 것이 좋다.

60

제목 구조가 여러 단계일 때는 큰 제목의 글줄에 한해서 낱말의 활자 크기를 바꾸어 그 낱말을 강조할 수 있다. 이럴 때는 크기 차이를 분명하게 하는 것이 좋고, 강조된 낱말에 좀 더 활력 있어 보이는 다른 활자체를 쓰는 것도 괜찮다. 정말 중요한 점은 활자 크기가 다르다 하더라도 활자의 기준선[64]만큼은 같은 높이로 유지해야 한다는 것이다. 사실 이 작업을 꼼꼼히 하기란 쉽지 않기 때문에 활자 크기를 바꾸는 것은 필요한 경우에만 활용하도록 한다. 그리고 한 글줄에 다른 활자 크기 두 가지를 초과해 사용하는 일도 없어야 한다.

한편, 특별한 경우에는 글줄의 부분을 강조하기 위해 다른 활자체를 사용할 수도 있는데, '활자 크기의 비율, 표제, 활자체 섞어짜기'에서 더 깊이 다루도록 하겠다.

63 활자 크기를 나타내는 수치가 절대적이지 않다는 것은 그때나 지금이나 변함없이 중요한 문제이나, 사실 많은 디자이너가 잘 알지 못하는 부분이기도 하다. 납 활자는 직육면체의 납덩어리 윗면에 돋을새김으로 새겨지는데, 그 윗면은 대문자, 소문자, 어센더, 디센더를 위한 공간뿐 아니라 활자 사방의 인쇄되지 않는 공간을 모두 포함한다. 그 공간 안에서 다른 비율과 모양을 지닌 활자가 새겨진다. 활자의 크기란, 새겨지는 활자 자체의 크기가 아니라 활자가 새겨지는 납덩어리 윗면에서 사각형의 높이에 해당하는 부분이다.

따라서 같은 12포인트라 하더라도 인쇄된 활자의 크기는 활자체에 따라 천차만별로 다를 수밖에 없다. 지금도 포인트 수치로 활자 크기를 짐작하는 일은 그다지 의미가 없다. 반드시 인쇄해서 눈에 보이는 활자 크기를 따져야 하고, 두 활자체가 시각적으로 크기가 다르다면 조절해서 맞춰야 한다.

64 A, E, N, h, n, x 등의 가장 아랫부분이 닿는 기준선이다. 영어로는 '베이스라인(Baseline)'이라 한다.

글줄 사이 띄우기, 글줄 모양 다듬기, 단락 만들기

글이 잘 읽힐 수 있게 활자 사이보다 낱말 사이를 더 넓게 띄우는 것처럼, 글줄 사이 또한 낱말 사이보다 넓거나 최소한 그보다 좁지 않도록 띄어야 한다. 다시 말해, 글줄 사이를 어느 정도 띄운 글이야말로 좋은 글이라 할 수 있다. (고딕체나 프락투어체, 그리고 대부분의 고전 세리프체는 예외로 한다.) 글줄이 띄어지지 않아 붙은 느낌의 글은 불분명하게 보이는데, 특히 산세리프체의 글줄 사이를 분명하고 넉넉하게 띄우지 않으면 읽기 어렵다. 예를 들어 8포인트 크기의 활자로 된 산세리프체 글줄 사이는 3포인트를 띄는 것이 가장 알맞다.[65] 글줄 사이 공간은 글을 둘러싼 종이의 여백과 표현하고자 하는 글의 회색도에 따라 달라진다.

제목, 표제어나 소견 등에서 글줄의 모양을 다듬기 위해 글줄을 끊어 넘길 때는 최소한의 의미를 전달할 수 있을 정도로 언어 구조와 더불어 뒤따르는 내용을 함께 생각해야 한다. 새로운 타이포그래피에서는 글줄을 가운데 축에 대칭되게 맞춰 전통적인 모양[66]을 얻기 위한 규칙이 더는 필요하지 않게 되었으므로, 첫 번째 글줄이 두 번째 글줄보다 길거나 짧아야 한다는 식의 규칙에 얽매이지 말고 언어 구조나 내용을 생각해서 글줄의

65 독일어로 글줄 사이 공간을 나타내는 말은 두 가지로, '차일렌압슈탄트(Zeilenabstand)'와 '두르흐슈스(Durchschuss)'가 있다. 차일렌압슈탄트는 오늘날의 레이아웃 프로그램에서 통용되는 개념으로, 한 글줄의 기준선과 다음 글줄의 기준선 사이 간격을 포인트로 측정한 것을 말한다. 여기서는 '일반적 글줄 사이 공간'이라고 해두자. 하지만 얀 치홀트가 말하는 글줄 사이 공간은 당연히 이 개념과는 다르다. 당시에는 납 활자를 모아 한 글줄을 짠 다음, 인쇄되지 않는 빈 쇠막대를 그 글줄 아래에 대고 그 밑에 다음 글줄을 짜 넣는 식이었는데, 바로 두 글줄 사이에 대어지는 이 물리적인 쇠막대의 두께가 글줄 사이 공간이 된다. 두르흐슈스는 바로 이런 '물리적 글줄 사이 공간'을 가리킨다. 이 책에서 말하는 글줄 사이 공간은 바로 이 '물리적 글줄 사이 공간'으로 이해해야 하며, '일반적 글줄 사이 공간'과 혼동하지 않도록 한다. 이 문장에서는 '물리적 글줄 사이 공간'이 3포인트라는

뜻으로, '일반적 글줄 사이 공간', 다시 말해 오늘날의 레이아웃 프로그램에서는 글줄 사이를 11포인트 (활자 크기 8포인트 더하기 '물리적 글줄 사이 공간' 3포인트)로 띄우는 셈이다. 하지만 앞서 '글줄에서의 강조'의 역주 63에서 밝혔듯, 활자체에 따라 그 크기와 모양이 제각각이므로 이 기준이 항상 바르다고는 볼 수 없다. 항상 눈으로 직접 보고 판단해서 조절해야 한다.

66 여러 예가 있지만, 첫 번째 글줄은 중간 길이, 두 번째는 가장 길고 세 번째가 가장 짧은 것이 대표적인 전통적 제목 글줄의 예이다.

길이를 정해야 한다. 한 낱말을 끊어 다음 글줄로 넘기는 것도 좋지 않다. 글을 왼쪽, 또는 가운데로 맞춰서 짜다보면 생각지 않게 몇몇 연속된 글줄이 마치 양 끝 맞춤인 양 거의 같은 길이로 짜일 때가 있는데, 이는 우리가 원하는 바가 아니기 때문에 어떤 경우에도 피해야 한다. 이때는 문제가 있는 해당 글줄의 낱말 사이 공간을 약간씩 조절해 글줄 길이를 서로 다르게 만들 수 있다.

번호를 매긴 목록과 같이 중요도가 비슷하면서도 서로 다른 길이로 이루어진 글줄들은 마음 내키는 대로 왼쪽이나 오른쪽 맞추기를 해서는 안 된다. 이런 종류의 글줄은 시처럼 반드시 왼쪽 끝을 가지런히 맞추고 오른쪽을 흘려야 한다. 오른쪽 끝을 맞추는 것은 잘못된 것이다. 글을 쓸 때만 보더라도 우리는 왼쪽에서 오른쪽으로 쓰는 데 익숙하다. 한 글줄을 읽은 다음 우리 눈은 자연스럽게 읽은 글줄의 첫머리로 돌아오는데, 만약 다음 글줄이 바로 그 아래에서 시작하지 않는다면 눈의 흐름을 해치게 되고 이것이 계속되다보면 읽기에 불편하다.

하지만 왼쪽에서 오른쪽으로 쓰는 규칙이 모든 종류의 언어에 해당하지는 않는다. 예를 들어 터키어는 얼마 전까지만 하더라도 오른쪽에서 왼쪽으로 썼다. 그림 문자인 한자가 기본이 되는 중국과 일본에서는 글줄을 세로로 짜고, 그렇게 모인 글줄들은 오른쪽에서 왼쪽으로 읽어나가지만, 간혹 세로 글줄 대신 오른쪽에서 왼쪽으로 읽히는 가로 글줄을 사용하기도 한다.

우리는 터키어나 중국어를 쓰지 않기 때문에 위에서 말한 종류의 글줄을 마음대로 짜면 안 된다. 시의 글줄을 왼쪽에 가지런히 맞추게 된 것은 절대 우연이 아니다. 시를 가운데 맞춤으로 대칭이 되게 짜면 의미를 살리면서 잘 읽어나가기 어려운데, 우리 눈이 서로 다른 글줄의 시작점을 찾느

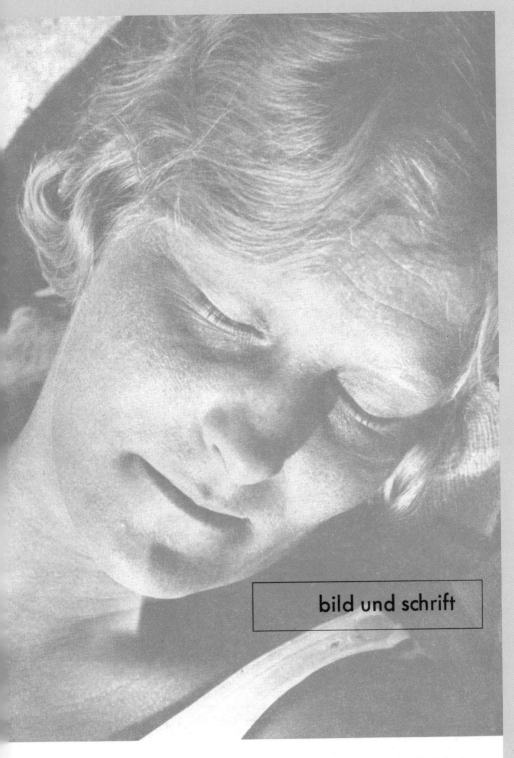

bild und schrift

wettbewerb des kreises münchen im bildungsverband der deutschen buchdrucker

도판 10. 공모전 〈그림과 활자(Bild und Schrift)〉의 알림장 첫 번째 쪽. 원본 크기. 사진은 뮌헨의
독일인쇄인기능학교에서 만들었으며, 프랑크푸르트의 바우에르세주조소에서 만들어진 푸투라로 인쇄했다.

kennwort	alle entwürfe sind mit einem besonderen kennwort zu versehen und haben außerdem die gruppenbezeichnung a, b, c oder d zu tragen. gleiche kennworte für mehrere entwürfe mit fortlaufender nummer zu unterscheiden ist nicht gestattet, da dadurch die fest stellung des einsenders unmöglich wird. jedem entwurf ist in ver schlossener hülle, welche mit dem gleichen kennwort des entwurf und der gruppenbezeichnung versehen ist, die genaue adresse de verfertigers beizulegen. lehrlinge fügen der adresse den vermer »jungbuchdrucker« an.
termin	sämtliche entwürfe müssen bis spätestens 19. april an den samm lungsleiter des kreises münchen, franz hottenroth, aldrianstraße 9, münchen 19, eingesandt werden. der absender darf aus der sen dung nicht ersichtlich sein.
preise	die besten arbeiten aus jeder gruppe des wettbewerbs werden m preisen bedacht, die in geld- und bücherpreisen bestehen. die höh der geldpreise und ihre zahl, sowie die der bücherpreise richte sich nach der anzahl der eingehenden arbeiten, wird aber vor de bewertung von der vorstandschaft des kreises münchen festgeleg jeder teilnehmer kann in jeder reihe nur einen preis erhalten.
bewertung	die bewertung des wettbewerbes erfolgt durch ortsgruppen de bildungsverbandes außerhalb des kreises münchen. jede der vie reihen wird unabhängig von den übrigen in einer anderen orts gruppe bewertet.
ortsgruppen-wertung	bei dem wettbewerb wird eine ortsgruppen-wertung durchgeführ und zwar derart, daß alle aus einer ortsgruppe eingehenden ar beiten prozentual zu ihrer mitgliederzahl verglichen werden. di reihenfolge ergibt sich rechnerisch und läßt die möglichkeit offen daß die kleinste gruppe in der gruppenwertung an erster stell stehen kann.
auswertung	entsprechend der qualität der eingehenden entwürfe wird der wett bewerb zu rundsendungszwecken innerhalb des kreises münche ausgewertet. weiter ist vorgesehen einige filmbänder herzustellen welche allen kreisen des bildungsverbandes zur verfügung gestell werden sollen.
anzahl der entwürfe	jeder teilnehmer kann für jede der vier gruppen beliebig viel entwürfe einsenden.

도판 11. 공모전 〈그림과 활자〉의 알림장 네 번째 쪽. 원본 크기.

라 피곤해지기 때문이다.

이미 말한 대로, 터키에서는 로마자를 사용하기 이전에 시를 오른쪽에서 왼쪽으로 썼고, 중국에서는 위에서 아래로 썼다. 하지만 이런 예는 지금 우리의 현실과는 먼 이야기이다. 번호를 매긴 목록은 시처럼 짜는 것이 가장 좋다. 매 글줄의 내용에 연관성이 없어서 서로 다른 활자 크기로 짜인 글줄들은 예외로 오른쪽 끝을 맞출 수 있다. 글의 옆쪽 여백에 쓰는 주석이나 참고 등의 짧은 글도 이런 예외에 속한다.

각각 다른 중요도를 지녀 다른 활자 크기로 짠 글줄들[67]을 내용에 따라 왼쪽으로 또는 오른쪽으로 맞춰 배열하는 것도 잘 생각해야 할 문제인데, 이 또한 왼쪽에서 오른쪽으로 읽어나가는 우리의 습관과 뗄 수 없다. 그래서 우리는 흔히 왼쪽 끝에 맞춘 글을 좀 더 중요한 상위 개념으로, 오른쪽 끝으로 맞춘 글을 그에 속한 하위 개념으로 인식한다. 하지만 이는 절대 불변의 원칙이 아니라 활자 굵기를 어떻게 활용하느냐에 따라 뒤바뀔 수도 있다. 예를 들어 오른쪽 끝을 맞춘 글을 굵은 꼴로 짜면 왼쪽 끝으로 맞춘 가는 꼴로 된 글보다 더 중요해 보인다.

여러 활자 크기로 된 글을 한눈에 분명히 이해할 수 있게 하려면, 글의 내용에 따라 글줄을 묶어 단락을 만들어야 한다. 하지만 하나의 글에 너무 많은 단락이 있으면 오히려 단락을 나누지 않은 글처럼 전체를 한눈에 알아보기가 쉽지 않다. 그 구조가 분명히 읽히지 않는 단락은 나눌 필요가 없다. 보통 큰 단락은 글 하나에 세 개 정도가 좋으며, 짧고 간단한 글에는 두 개, 그리고 긴 글에는 네 개가 적당하다. 큰 단락 각각은 그 아래에 작은 단락을 포함할 수 있는데, 이들의 시각적 연관성은 앞뒤로 이웃하는 다른 큰 단락에 영향을 끼쳐서는 안 된다. 단락은 어떤 상황에서도 시각적으로 분

67 예를 들어 본문의 글줄과 여백에 위치한 주석의 글줄은
각각 그 중요도도 다르고 활자 크기도 다르다.

명하게 나뉘어야 한다.

이런 분명한 단락 나누기는 오늘날 새롭게 시도되는 것이다. 예전 타이포그래피에서는 내용을 확실히 구분 짓기보다는 다음 내용으로 부드럽게 넘기는 것을 더 좋게 여겼다. 하지만 오늘날의 독자에게는 글의 개요가 쉽게 보이는지, 그리고 그 내용이 분명히 전달되는지가 중요하다. 따라서 조판가는 주어진 글이 되도록 문제없이 이해될 수 있게 인쇄판을 짜야 한다. 글의 내용이 분명하도록 단락을 올바르게 나누는 것이야말로 이 일의 핵심이다.

첫 글줄의 들여짜기와 글줄 마무리 짓기[68]

새로운 타이포그래피에서 제목 글줄의 시작을 왼쪽 끝으로 맞추다보면 본문의 글줄 또한 들여짜기 없이 짜게 될 수 있다. 물론 충분히 가능한 일이고, 언뜻 보기에는 이렇게 짜인 글줄이 더 분명하고 쉽게 보일지 모른다. 하지만 이렇게 하면 실제로 읽을 때 단락을 알아보기가 쉽지 않을뿐더러, 기술적으로도 단락을 확실히 구분 지으며 조판하기 어렵다. 들여짜기를 하지 않으면 항상 그전 단락의 마지막 글줄이 어디서 끝나는지를 보고 새 단락의 시작을 짐작해야 하므로 이전 단락의 마지막 글줄이 적당히 짧게 맺어지도록 작업해야 하는데, 더군다나 이 작업을 기계로 하려면 많은 시간이 걸린다.

만약 한 단락의 마지막 글줄이 단의 너비를 꽉 채워서 끝나고 그다음 단락의 첫 글줄이 들여짜기되어 있지 않으면 이 두 단락을 구분하기란 매우 어렵다. 이런 이유로, 마지막 글줄이 많은 낱말로 이루어져 있을 때는 낱말 사이 공간을 조금씩 좁혀서 해당 글줄을 단의 너비보다 조금이나마 짧게 만들 수 있다. 하지만 이런 세밀한 부분을 보지 못하고 그냥 지나칠 때도 있는데, 좋은 조판가일수록 단락을 분명히 나누는 데 더욱 공을 들여서 독자들이 글을 이해하는 데 어려움이 없도록 해야 한다.

이로 미루어 볼 때, 첫 글줄을 들여짜기하면 단락을 기술적으로나 시각적으로 가장 쉽고 분명히 구분할 수 있다. 들여짜기를 시대에 뒤떨어진다고 여기는 것은 착각이다. 첫 글줄을 들여짤 때는 전각 하나의 너비만큼 띄우는 것이 원칙이지만, 넓은 글줄 사이 공간이 반드시 필요한 긴 글줄이나 몇몇 예외에 한해서는 좀 더 들여짤 수도 있다.

들여짜기를 하지 않고 이전 단락의 마지막 글줄을 통해 새 단락의 시

68 원서의 제목 '아인취게 운트 아우스취게(Einzüge und Auszüge)'에서 '아인추크(Einzug)'는 단락의 첫 글줄을 한 글자 들여 시작하는 것을 말하며, '아우스추크 (Auszug)'는 단락의 가장 마지막에 단의 너비보다 좁게 남겨진 글줄을 말한다.

작을 짐작하게 하는 것보다, 매 단락의 첫 글줄을 들여짜 단락의 시작을 분명히 알리는 편이 훨씬 낫다. 예전 인쇄업자들은 단락의 구분을 분명히 표시하기 위해 빨간 단락 기호(¶)를 직접 그려 넣었고, 이 기호가 필요한 곳에 그려 넣을 공간을 남겨두고 인쇄를 했다. 하지만 단락 기호를 빠뜨리는 경우도 적지 않게 있었는데, 사람들은 곧 단락 기호 없이 남겨진 공간만으로도 단락을 구분하는 데 충분하다고 여기게 되었다.

한편, 단락의 마지막 글줄이 얼마나 길어야 하는지에 대한 규칙을 논하는 것은 쓸모없는 일이다. 첫 글줄을 들여짠 공간과 이전 단락의 마지막 글줄 뒤에 남겨진 공간을 비슷하게 맞춘다는 것은 무리이다. 하지만 단락의 마지막 글줄에 낱말을 하나, 또는 심지어 반 토막만 남겨서 글줄을 너무 짧게 만드는 일은 되도록 피해야 한다.[69]

몇 년 전까지만 해도 가끔 볼 수 있었듯, 왼쪽으로 맞춘 단락의 마지막 글줄을 오른쪽 끝에 맞추고 왼쪽을 비우는 방법은 들여짜기의 효과를 대신하지 못한다. 이렇게 짜인 글은 오히려 읽기에 불편할 뿐이다. 우리의 눈은 글줄을 읽은 다음 앞으로 되돌아오는데 글줄이 이렇게 들쭉날쭉하게 짜여 있으면 읽고 이해하는 데 방해가 되기 때문이다.

매 단락의 첫 글줄을 들여짰다면 마지막 부분, 이를테면 글의 가장 마지막에 글쓴이의 이름까지도 들여짜야 하고, 반대로 들여짜지 않고 시작했다면 끝까지 들여짜기 없이 마무리해야 한다.

목록을 짤 경우, 첫 글줄, 다시 말해 제목 글줄에서 세부 항목의 글줄을 확실하게 구분하기 위해서는 각 세부 항목 글줄을 전각 너비만큼 들여 짜는 것이 가장 좋다. 이렇게 하면 글줄 사이 공간을 똑같이 유지하면서도 제목 글줄과 세부 항목 글줄을 잘 구분 지을 수 있다. 세부 항목을 들여 짜는 대

69 언어 구조상 긴 낱말을 끊어 다음 글줄로 넘기는 경우가
흔한 독일어의 경우, 마지막 글줄이 심지어 한 낱말이 아닌 끊겨
넘어온 부분만으로 된 경우도 있다.

Sommersemester 1935

Akademische Arbeitsgemeinschaft für medizinische Psychologie

und Psychotherapeutische Gesellschaft

Anschrift des 1. Vorsitzenden:

Gösta Lachenmeier, cand. med.

Voitstraße 10

도판 12. 노이로제 치료를 주제로 한 강연을 위한 네 쪽으로 된 알림장. 원본 크기.

Dr. L. Seif, München

Psychologie und Therapie der Neurosen

Montag, den 14. Mai Wie einer sich selbst und das Leben sieht

Montag, den 28. Mai Was ist Neurose?

Montag, den 4. Juni Mittel und Wege zur Erforschung des nervösen Lebensstils

Montag, den 11. Juni Das Leib-Seele-Problem

Montag, den 18. Juni Sexualität und Neurose

Montag, den 25. Juni Formen des Widerstandes in der Behandlung

Montag, den 2. Juli Die sogenannte Flucht in die Krankheit

Montag, den 9. Juli Volksgemeinschaft und Neurose

Montag, den 16. Juli Heilung und Vorbeugung – Erziehung der Erzieher

Montag, den 23. Juli Vom Sinn des Lebens

● Die Vorträge sind im Hörsaal der 2. Medizinischen Klinik, Ziemssenstr. 1a, 20 Uhr c. t.

Mitgliederbeitrag für Ärzte 4.—, für Studierende 2.—

Einzelabend für Ärzte –.60, für Studierende –.30

Für die Mitglieder steht eine Handbibliothek zur Verfügung

도판 13. 도판 12와 동일.

신 글줄 사이를 좁힌 목록은 보기 좋지 않다.

만약 목록에 숫자를 매길 때는, 어떤 항목의 내용이 많은 나머지 한 글줄을 넘기더라도 넘어간 두 번째 글줄은 들여짤 필요가 없다.

예컨대 짧은 광고 문안에서 각 단락을 제품의 장점 소개로 시작한다면 당연히 단락의 첫 글줄을 더 두드러지게 하고 싶을 것이다. 이럴 때는 첫 글줄을 들여짜기보다는 첫 글줄은 그대로 두고 오히려 나머지 글줄을 전각 한두 개 정도로 들여짜는 것이 더 효과가 있다.

광고 문안 등에서 각 단락 사이에 빈 글줄을 넣어 구분했거나 글이 아예 한 단락만으로 되어 있을 때는 들여짜기를 할 필요가 없다.

한 줄 정도의 짧은 대화가 자주 반복되는 소설 등의 글에서는 단락을 구분 짓는 것이 별 의미가 없는데, 이럴 때도 들여짜기를 하지 않아도 된다.

책이나 잡지를 가릴 것 없이 단락 사이의 글줄 사이를 더 넓히는 것으로 들여짜기를 대신하는 일은 사라져야 한다. 이런 방법은 전각 들여짜기 외에는 별다른 대안이 없는 신문이나 싸구려 잡지 등에 한해서만 작업의 어려움을 조금이나마 덜기 위해 사용될 수 있다.

좋은 품질의 책과 잡지는 책장 앞뒷면의 글줄이 어긋나지 않고 딱 맞게 인쇄되어야 한다. (본문 가운데 시를 인용할 때는 시의 위아래에 글줄 두께의 반만큼의 공간을 더해준다.) 내용이 새롭게 바뀌는 부분에는 빈 글줄 한두 개를 집어넣어 분명히 구분하고, 구분을 더 확실히 하기 위해 눈표(*)를 사용할 필요는 전혀 없다.

일상적인 소규모 인쇄물에서 들여짜기 없이 단락을 시작했다면 단락 사이에 보통 글줄 사이 공간의 두 배 정도를 띄어서 단락을 확실히 구분 지어야 한다. 하지만 정말 작은 활자로 짠 인쇄물의 단락 사이에는 보통 글줄 사이

Günther Wagner Hannover

Günther Wagner Hannover

Filialen

Danzig
Budweis
Bukarest
Mailand

ABC Code, 6. Ausgabe
Rudolf Mosse
Liebers Standard Code

Postscheckkonto
Hannover Nr. 436
Konto Nr. 74.009
bei der Hannov. Bank

Fernsprecher
66.001

Drahtanschrift
Pelikan Hannover

Tag

Unser Zeichen

Ihre Nachricht vom

Ihre Zeichen

도판 14. 독일산업규격 676을 따른 규격 편지지의 윗부분.

보다 두 포인트 정도를 더 주는 것만으로도 충분하다.

　　단락의 마지막 글줄이 다음 쪽의 가장 위로 넘어가 버리게 되면 보기에 좋지 않으므로 되도록 피한다. 초기 간행본에서는 일부 낱쪽이 다른 낱쪽보다 한 줄 짧게 짜인 예를 흔히 볼 수 있는데, 이는 단락의 마지막 글줄이 그 다음 낱쪽의 가장 윗줄로 넘어와 남겨지는 것을 미리 방지하기 위함이다.[70] 이는 닥치는 대로 낱말을 끊어서 다음 글줄로 넘기다가 마지막 글줄이 어떻게 되든 상관하지 않는 편보다 훨씬 낫다. 낱쪽 아랫부분에 한 글줄이 모자라는 것이 윗부분에 어색하게 남겨진 마지막 글줄보다 덜 눈에 띄기 때문이다. 이렇듯 예전 인쇄가들이 이런 어색한 경우를 피하고자 보여준 솔직함은 오늘날에도 잘 되새겨봄 직하다.

73

[70] 이렇게 다음 쪽의 처음으로 넘겨진 단락의 마지막 글줄을 독일어로는 '후렌킨트(Hurenkind)'라 하는데, 번역하면 '창녀의 자식'이라는 뜻도 있다. 이와 비슷한 것은, 낱쪽의 가장 마지막 줄에 단락의 첫 글줄이 오는 것이다. 초기 간행본에서는 아예 한 글줄을 짧게 하고 다음 쪽에 최소 두 개의 글줄을 넘긴 예를 종종 볼 수 있다. 이 책의 독일어 원서도 이렇게 만들어졌다. 가령, 원서의 23, 33, 59쪽 등은 한 글줄 짧게 마무리되었다.

활자 크기의 비율, 표제, 활자체 섞어짜기

하나의 인쇄물에 여러 크기의 활자를 쓰고자 한다면, 가장 먼저 인쇄물의 크기와 목적, 두 번째로 글의 내용이 지닌 뜻, 세 번째로 서로 다른 활자 크기가 섞일 때의 느낌이 어떤지를 토대로 활자 크기를 결정해야 한다.

여러 크기의 활자를 섞어짜는 것은 그다지 실용적이지 못하기 때문에 좋은 결과물을 얻기도 어렵다. 따라서 활자 크기를 보통 세 가지 정도로 제한해 쓰는 것이 좋다. 만약 아주 짧은 글이라면 두 가지 활자 크기로 충분하고, 복잡하고 긴 글에 한해서 네 가지 크기까지 섞어짤 수 있다.

일단 하나의 인쇄물에 하나의 활자체를 사용한다고 가정하자. 예전에는 '활자체의 일관성' 원칙에 따라 본문에 단 하나의 활자 꼴[71]만을 사용했지만, 이는 오늘날의 다양한 요구를 충족시키지는 못한다. 그래서 오늘날에는 제목이나 표제 글줄에 본문에 사용한 활자체의 반 굵은 꼴이나 굵은 꼴을 사용한다. 이렇듯 같은 활자체, 같은 활자 크기에 두 가지 꼴까지는 큰 어려움 없이 쓸 수 있다. 앞서 말했듯, 한 작업물에 세 가지 활자 크기를 사용하는 것이 적당하다고 했을 때, 각 활자 크기별로 두 가지 꼴을 사용할 수 있으므로 결과적으로는 최대 여섯 가지의 활자 꼴을 쓸 수 있게 된다. 강조컨대, 이 여섯 가지 활자 꼴은 한 작업물에서 쓸 수 있는 최대치로, 실제로 이렇게 많은 종류의 꼴로 작업하는 예는 아주 드물다. 일상적인 소량 인쇄물에서는 본문에서 쓴 활자체의 기울인 꼴을 두 번째 활자 꼴로 사용할 수도 있다.

한편, 이렇게 활자 크기를 다르게 해서 글을 짤 때는 그 크기 차이를 분

[71] 예전에는 하나의 활자체라고 하면 단 하나의 꼴을 지닌 활자체가 많았다. 다시 말해 오늘날과 같이 한 가지 활자체에 굵은 꼴이나 기울인 꼴을 갖춘다는 생각은 신선한 발상이었다. 원서에서 사용된 '가르니투어 (Garnitur)'는 필요한 활자 크기를 갖춘 하나의 활자 꼴을 말한다. 본문에서 말한 '단 하나의 활자 꼴'이란, 예를 들어 보통 꼴, 기울인 꼴, 굵은 꼴 등을 갖춘 A라는 활자체에서도 보통 꼴 하나만을 사용했다는 뜻이다.

명히 해야 한다. 이를테면 9포인트와 10포인트, 14포인트와 16포인트 활자의 조합은 크기 차이가 충분하지 않고 고만고만해 보이기 때문에 한 작업물에서 섞어짜면 안 된다.

예전에는 표제 부분에 본문에서 쓰인 활자보다 더 큰 활자를 사용했다. 하지만 오늘날은 표제에 본문 활자의 굵은 꼴을 자주 쓰는 편인데, 이때 본문 활자 크기보다 더 키울 필요는 없다. 활자의 굵기 차이만으로도 본문과 표제를 구분 짓는 데 충분하기 때문이다. 만약 표제에 본문과 다른 활자체를 쓸 때는 본문에 사용된 활자체보다 더 굵고 힘 있어 보이는 것을 고르도록 한다.

비록 같은 굵은 꼴이라 하더라도 두 가지 크기의 활자를 섞어짤 때는 서로 가깝게 두지 않도록 조심해야 하는데, 특히 두 글줄이 위아래로 맞닿아 보이는 부분에 다른 크기의 활자를 사용하는 일은 절대 없어야 한다.

내용상 뗄 수 없는 낱말들은 제목에서도 되도록 끊지 말아야 한다. 이를테면, 'Die neue/Typographie'처럼 끊지 말고 'Die neue Typographie'처럼 한 글줄로 묶어두는 편이 낫다.

제목이나 표제 글줄이 단의 중간이 아닌 왼쪽에 맞춰진 책이 있다고 하자. 그 책의 본문 활자체로 세리프체와 그 기울인 꼴을 함께 썼다면, 제목과 표제에는 그와 어울리는 이집션을 골라 쓰면 좋다. 이처럼 본문을 위한 기본 활자체, 다시 말해 세리프체와 그 기울인 꼴에 아예 다른 활자체를 더하고자 할 때는 그 더해진 활자체의 한 가지 꼴만 사용하도록 한다. 예를 들어 본문 활자체로 가라몽과 그 기울인 꼴을 썼다면 제목 등에 사용할 활자체로는 이집션의 하나인 시티(City)의 반 굵은 꼴 정도가 좋으며, 이를 두 가지 활자 크기로 제한해 쓰면 된다.

이 원칙은 광고나 일상적인 소량 인쇄물에도 적용되는 것이다. 이때는

앞에서 설명한 책의 예보다 활자의 대비를 오히려 더 강하게 해서 사용할 수도 있다. 이런 인쇄물에서 서로 다른 굵은 꼴을 잘 조합하면 그 인쇄물의 개성을 드러내고 다른 인쇄물보다 돋보이게 할 수 있다. 한편, 활자체를 섞어짤 때는 아래와 같이 여러 방법의 조합을 생각해볼 수 있다.

기본적으로 굵은 활자체는 가는 활자체와 짝지어 쓸 수 있다. 예를 들어 반 굵은 산세리프체와 보통 산세리프체, 굵은 세리프체와 보통 세리프체, 굵은 프락투어와 보통 프락투어를 조합해 쓸 수 있다. 여기에 활자 크기 차이까지 더해지면 대비 효과가 배가된다. 예를 들어 10포인트 크기의 보통 산세리프 활자와 36포인트 크기의 굵은 산세리프 활자를 함께 쓰면 강한 대비 효과를 불러온다.

글의 대비 효과를 위해 서로 대조되는 성격의 활자체를 사용할 수도 있는데, 그 예로 굵은 세리프체와 타자기 활자체, 이집션과 고전 세리프체, 옹어프락투어와 영국풍의 손글씨체 등을 들 수 있다.

몇몇 손글씨 기반의 활자체와 때에 따라 직접 써넣는 손글씨 등도 활용해볼 만하다. 그 효과는 손글씨의 자유로움과 보통 인쇄 활자체의 정확함이 잘 어우러지면서 나타난다.

비록 수많은 예시 가운데 일부밖에 싣지 못했지만, 이 책에는 활자체를 섞어짰을 때 바른 느낌을 주는 좋은 보기가 많이 실려 있다. 여기서 소개된 활자체는 우리의 취향에 가까울뿐더러, 많은 인쇄소에서 이미 활용되는 것들이다. 본문 활자체에 다른 활자체를 추가해서 글을 강조하고자 할 때는, 일단 글의 내용을 고려하고 그에 맞지 않는 성격의 활자체는 사용하지 않는다. 그렇다고 해서 활자체를 고를 때 글의 문학적 내용과 양식에 항상 맞춰야 한다는 것은 아니다.

그림자 효과가 있거나 입체적으로 보이는 활자체는 새로운 타이포그

Bibliothek

Anschaffungen: Im Berichtsjahr belief sich der Zuwachs der Biblio- Anschaffungen
thek durch Kauf und Geschenke auf 405 (1932 518) Werke mit 463
(571) Bänden; mit Einschluß der Zeitschriften sind es 565 Bände. Die
angeschafften Bände verteilen sich wie folgt auf die Bibliothek:

	Museum	Schule	zusammen
Abbildungswerke	43	18	61
Alte Kupfer- und Holzschnittwerke	2	—	2
Kunstgeschichte, Baukunst, Handwerk	68	86	154
Ingenieurbauten, Mechanik, Mathematik	—	91	91
Maschinenbau, Elektrotechnik	—	61	61
Fabrikbau, wirtschaftliche Fragen	3	16	19
Zeichen- und Gewerbeunterricht	5	16	21
Kataloge, Festschriften	4	—	4
Verschiedenes	2	48	50
	127	336	463

Gegen das Vorjahr ist ein Rückgang in der Zahl der Anschaffungen
festzustellen, der sich im allgemeinen durch die hohen Preise der Neu-
erscheinungen erklärt.

Geschenke wurden uns zugewiesen durch das Hallwyl-Museum Geschenke
Stockholm, die Herren Dr. Alb. Baur, Basel-Riehen, Ing. Otto Hel-
bing, Basel, Architekt Fr. Hindermann, Basel, Fritz Iklé, St. Gallen,
Dr. Walter Keller, Basel, Dr. Hermann Kienzle, Basel, Walter Kiß-
ling, Basel, Samuel Klotz, Basel, E. Linder-Bernoulli, Basel, K. Wei-
kert, Basel, Frau Joh. Timm, Basel, W. Wallrath, Basel, Frau O. Wolf-
Gysi, Basel, durch das Philologische Seminar und die Universitäts-
bibliothek Basel. Vom Verlag «Wissen und Fortschritt» in Augsburg
und vom Verlag «Schweizer Spiegel» in Zürich erhielten wir die Zeit-

도판 15. 바젤산업학교와 산업박물관을 위한 연간 보고서의 복잡하게 구성된 낱쪽.

dvpg

deutsche verlagsgesellschaft für politik und geschichte m.b.h.

postanschrift des absenders:
deutsche verlagsgesellschaft für politik und geschichte m.b.h. berlin w 8 unter den linden 18 fernruf: amt zentrum 1832 und 493 postscheck: berlin n 7, 72579

ihre zeichen ihre nachricht vom unsere zeichen tag

도판 16. 독일산업규격676을 따른 규격 편지지의 윗부분.

래피의 평면 구성 원리와 맞지 않는다. 특히 본문에서 쓰인 활자체와 전혀 다른 제목 활자체를 고를 때는 이 점을 조심해야 한다.

규격[72]

자주 접하게 되는 인쇄물을 위해 폭넓은 범위를 아우르는 규격화가 이루어
진다면 주문자와 인쇄업자, 종이 생산업자 그리고 소비자에게까지 큰 도움
이 될 것이다. 적어도 규격 치수의 종이를 사용하는 것은 더 널리 퍼졌으면
하는 바람이다. 규격을 벗어난 치수의 종이는 따지고 보면 대부분 불필요
한데, 규격 치수 종이만으로도 다양한 요구를 충족시킬 수 있기 때문이다.
하지만 책상에 앉아서 읽는 책이 아닌, 직접 들고 다니면서 읽을 목적으로
만든 문고용 책은 중요한 예외에 속하는데, 이런 책에 A5 크기 종이를 사
용하면 폭이 좀 넓다. 그 외에는 스위스, 독일, 체코, 폴란드에 이르기까지
여러 나라의 거의 모든 인쇄물은 규격 치수 종이를 사용해 만들 수 있다.
중요한 규격 치수와 그에 따른 인쇄물의 예는 아래에서 확인하기 바란다.

규격 치수와 인쇄물

A4 (210×297 밀리미터): 편지지, 청구서, 배달 확인서, 모든 종류의
인쇄물과 서식, 설명서, 가격표, 상품 카탈로그, 잡지, 한 장씩 떼어 쓰는
공책, 스케치북, 표준 규격표 등

A5 (148×210 밀리미터): 편지지, 청구서, 배달 확인서, 모든 종류의
인쇄물과 서식, 설명서, 가격표, 상품 카탈로그, 잡지, 한 장씩 떼어 쓰는
공책, 스케치북 등의 크기가 반 정도로 작은 경우, 색인 카드 등

A6 (105×148 밀리미터): 엽서, 색인 카드, 모든 종류의 인쇄물과 서식,
소포 주소지, 다양한 카드 등

A7 (74×105 밀리미터): 카드, 스티커 등

봉투

C4 (229×324밀리미터): A4 크기 종이를 접지 않고 넣을 수 있다.

C5 (162×229밀리미터): A4 크기 종이는 한 번 접어서, A5 크기 종이는 접지 않고 넣을 수 있다.

C⅚ (114×224밀리미터): A4 크기 종이를 가로로 두 번 접어서 넣을 수 있다.

C6 (114×162밀리미터): A4 크기 종이는 두 번 접어서, A5 크기 종이는 한 번 접어서, A6 크기 종이는 접지 않고 넣을 수 있다.

C7 (81×114밀리미터): A7 크기 카드를 넣을 수 있다.

일상적인 소량 인쇄물 작업

타이포그래피에는 단순히 '활자[73]로 쓰는 것' 이상의 의미가 있다. 타자된 글은 분명 활자의 한 종류인 타자기 활자로 만들어졌음에도 타이포그래피 작업물로 보지 않기 때문이다. 무릇 인쇄물은 그저 손으로 쓴 것보다 좀 더 잘 읽히는 단계를 넘어서 이상적으로 읽히는 수준에 도달해야 한다.

타이포그래피는 주어진 글을 읽기 좋게 정리하는 것이다. 여기서 정리란 내용을 올바르게 이해할 수 있도록 하는 것이다. 그러므로 올바른 타이포그래피를 위해서는 먼저 인쇄를 위해 주어진 글을 끝까지 읽고 바르게 이해해야 한다. 그렇지 않고서는 글이 나타내고자 하는 바가 무엇인지 알 수가 없다. 글을 올바르게 이해하는 일이야말로 훌륭한 타이포그래퍼가 밑바탕으로 갖춰야 할 중요한 능력이다. 이에 못지않은 것이 올바르게 보는 눈을 지니도록 훈련하는 것인데, 좋은 조판가[74]는 글이 담고 있는 여러 내용과 그 관계를 잘 드러낼 수 있어야 한다. 그렇다고 해서 조판가가 무작정 자유롭게 작업할 수 있는 것은 아닌데, 글의 모양을 만드는 데 조판 기술이 걸림돌이 될 때가 있기 때문이다. 또 하나 중요한 것은 글의 구조를 분명하고 이해하기 쉽게 만드는 것으로, 이는 기술적으로 군더더기 없이 깔끔해야 한다.

위에서 소개한 여러 본분 가운데 어느 것 하나 덜 중요한 것이 없다. 주어진 글을 깊이 이해하지 않고 시각적인 만족을 불러오는 작업물을 기대해서는 안 된다. 그저 겉모습만 번지르르할 뿐 이해하기 어렵게 짠 글은 그 가치가 없다. 기술만 내세우고 엉성하게 짠 글 역시 예술 작품으로 보지 않는다.

이해하기 쉽게 분명하고, 기술적으로도 흠 없이 깨끗한 타이포그래피

82

73 원서의 '활자'의 의미로 계속 사용된 '슈리프트 (Schrift)'와는 달리 여기서는 '튀페(Type)'라는 말이 쓰였는데, 여기에는 '활자' '활자체' 외에 '타자기 활자'라는 뜻도 함께 있다.

74 여기서 얀 치홀트는 '조판가'라는 뜻의 '제처(Setzer)'와 바로 앞 문장에서 나오는 '타이포그래퍼'라는 뜻의 '튀포그라프(Typograf)'를 구분한다. 여기에 대해서는 많은 의견이 있을 수 있겠으나, 일반적으로 타이포그래퍼는 조판가의 일, 다시 말해 활자로 인쇄판을 짜는 것뿐 아니라 인쇄판의 디자인을 결정하고 세부 작업 계획을 잡는 등 전체 작업을 계획하고 지휘하는 능력도 함께 지닌 이를 뜻한다.

Gewerbemuseum Basel

Ausstellung

DIE KUNST DES ALTEN JAPAN

20. Februar bis 31. März 1935

Wir beehren uns, Sie zur Eröffnung der Ausstellung

Die Kunst des alten Japan

auf Mittwoch, den 20. Februar, 17 Uhr, höflich einzuladen. An die Eröffnung wird sich eine Führung durch Herrn Dr. William Cohn, Berlin, Mitherausgeber der Ostasiatischen Zeitschrift, anschließen.

Die Direktion

도판 17. 일본 예술 관련 전시회를 위한 초대장의 첫 번째, 세 번째 낱쪽.

만이 예술 작품으로 받아들여질 수 있다. (모든 종류의 능력은 예술로서 가치가 있는데, 여기서 말한 예술이란 이런 맥락의 예술이다.) 타이포그래피에서 예술이란 그저 몇몇에게만 해당하는 일이 아니라 모든 조판가가 당연히 지녀야 할 능력이어야 한다.

아주 간단한 작업은 스케치 없이 할 수도 있다. 하지만 작업 과정이 점점 어려워질 때는 바로 연필을 잡고 스케치를 하면서 가장 좋은 방법을 찾아야 한다. 타이포그래피 작업을 위한 스케치에 대해서는 『타이포그래픽 디자인 기술』에서 자세히 설명해놓았다.

예전에는 가능했을지 몰라도 이제는 복잡한 작업을 스케치 없이 하기란 쉽지 않다. 우리가 가운데 맞춤 타이포그래피의 틀에서 벗어났기 때문이다. 물론 스케치를 시간 낭비 정도로 여기는 사람은 항상 있기 마련이지만, 스케치 몇 장에 작은 노력을 기울이는 것만으로 나중에 큰 실수를 바로잡아야 하는 수고를 덜 수 있다. 다시 말해 스케치를 통해 더 좋은 결과물을 얻을 수 있다는 것에는 거의 이론의 여지가 없다. 책상이나 책장 같은 가구 역시 스케치 없이 만들지 못하듯 말이다. 초보자가 능숙하게 스케치하기란 쉽지 않은데, 스케치의 기술 또한 꼼꼼하게 배워야 한다. 오직 바르고 정확한 스케치만이 인쇄판을 짜는 데 도움이 되며, 엉성한 스케치는 거의 모든 경우에 쓸모가 없을뿐더러 그렇게 만들어진 글은 우리에게 어김없이 실망만 안긴다.

날것 상태로 주어진 인쇄 원고는 조판가의 손을 거쳐 분명하고 잘 다듬어진 모습으로 거듭난다. 글의 전체 모습을 다듬을 때는 첫째, 오직 눈에 보이는 전체의 모양만을 만들려는 생각에 얽매이지 말아야 하고, 둘째, 각 부분을 바르게 발전시켜나감과 동시에 이를 전체적인 관점에서 바라보는

84

것을 소홀히 하지 말아야 한다. 이 두 관점은 사실 너무나도 다른데, 올바른 방법은 바로 이 둘의 중간에 있다. 각 부분의 명료함을 갖추기 이전에 전체의 모양을 손보는 것은 거의 불가능하고, 반대로 각 부분을 작업할 때는 작업물이 마지막에 일체감을 가질 수 있도록 전체의 모양도 함께 봐야 한다. (그렇지 않으면 생각지도 못한 곳에서 불만족스러운 모습이 튀어나올지 모른다.) 낱말이나 글줄의 '세밀한 부분'까지 배려하지 않는 타이포그래피, 비록 작디작은 부분이라 할지라도 분명하고 틀에 박히지 않게 구성하는 일을 얕보고 옆으로 제쳐놓는 타이포그래피는 결코 좋다고 할 수 없다. 그러므로 디자인 작업을 할 때는 보통 작은 부분에서 큰 부분으로, 따로따로 된 것에서 전체를 만들어야 하고 그 반대로 진행하지 않는다.

활자체를 고를 때는 작업물이 무엇을 위한 것인지를 고려해 거기에 따라야 한다. 하나의 작업물에서는 전체 요소가 잘 정리되어 보이도록 같은 본문 활자체와 같은 제목 활자체를 쓰되, 틀에 박힌 모양이 되지 않도록 주의한다. 새로운 타이포그래피가 주는 간결함은 우리로 하여금 주어진 공간이나 정해진 규격의 종이 위에 글줄과 단락을 배열할 때 이전보다 더 꼼꼼하고 진지한 마음을 가지게 한다. 이렇듯 글의 부분을 구성할 때 조판가 개인의 상상력이나 예술 의도가 엿보이게 되는데, 이에 대한 규칙에 대해서는 '평면 공간 구성'에서 다루도록 하겠다.

글줄이 종이 위에 자리를 잡으면서 글은 새로운 의미를 지니게 되고, 이 과정은 인쇄 작업의 중요한 부분을 차지한다. 따라서 인쇄판을 짠 다음 교정 인쇄지를 만들 때는 가능하면 정식 인쇄에 쓰일 똑같은 종류와 치수의 종이, 정확한 색을 써서 꼼꼼하게 마무리해야 한다. 이렇게 만들어진 시험인쇄지는 정식으로 인쇄할 때 반드시 따라야 할 길잡이가 된다.

오늘날의 직업 연수는 원래 직업학교에서 맡아야 할 일이고, 이들이

philobiblon

eine zeitschrift für bücherliebhaber . a magazine for book-collectors

herbert reichner verlag, wien VI (vienna), strohmayergasse 6

telephon b 23854
bankkonto wiener bankverein, wien XIV
postscheckkonten leipzig 8442
wien 46469
prag 501701
zürich VII 18122

도판 18. 편지 양식의 윗부분. A4 크기. 프랑크푸르트의 바우에르셰주조소에서
만들어진 마누스크립트고티쉬(Manuskript-Gotisch)와 보도니로 인쇄했다.

제공하는 프로그램을 통해 새로운 타이포그래피의 규칙이 널리 소개되어야 한다. 나날이 늘어가는 전문 서적은 정작 일상적인 소량 인쇄물 작업을 하는 조판가에게 그다지 많은 도움을 주지 못하는데, 보통 이런 종류의 글은 내용이 옳지 않거나 그럴듯하게 포장되어 막상 중요한 문제점을 짚지 못하고 요리조리 비켜간다. 특히 활자주조소의 활자 시험인쇄지의 경우도 마찬가지로 이런 비판을 피하기 어려우나,[75] 주어진 원고에 손을 대지 않고 제대로 만든 몇몇 활자 시험인쇄지는 예외이다. 너무 많은 종류의 활자 시험인쇄지는 일상 작업에서의 문제 해결에 도움을 주지 못한다. 이런 상황이라면 오히려 작업을 위해 활자 시험인쇄지를 볼 기회가 거의 없다 하더라도 조판가에게 그다지 큰 손해는 아니다. 하지만 정작 원고에 충실해 본보기로 삼을 만한 좋은 활자 시험인쇄지를 아무도 찾지 못할 사무실 책장 구석에 박아두고 썩힌다면 이것이야말로 안타까운 일이다.

87

활자주조소가 정말로 필요에 따른 주문에 한해서만 제대로 만든 좋은 활자 시험인쇄지를 제공한다면 신제품이 나올 때마다 광고 삼아 마구 뿌리는 것보다 훨씬 나을뿐더러 미래를 봐서도 이익이 될 것이다. 이런 방법으로 활자 시험인쇄지를 활용하는 조판가가 있다면 그 사람이야말로 제대로 된 고객에 속할 것이고, 나아가 그 활자체를 주문할 가능성도 높다.[76]

좋은 활자 시험인쇄지를 들여다보고 연구하는 일은 미적 감각을 끌어올리는 데 도움이 되기 때문에, 뒤처지지 않고자 노력하는 모든 조판가들에게 권할 일이다. 앞으로는 활자주조소도 활자체 모음집을 손대지 않은 바른 원고로 제대로 만들고, 더는 휘황찬란한 예시나 조잡한 장난으로밖에 볼 수 없는 것으로 채우는 일이 없기를 바란다. 비록 실무자에게는 이를 악물고 해결해야 할 몇몇 과제가 던져질 수도 있겠지만, 이런 과정이 있어야 비로소 본보기로 삼을만한 훌륭한 작품이 탄생할 수 있다. 주어진 원고에

75 '역사를 통해 되돌아보기'의 역주 13를 참고하기 바란다.

76 다음 단락에서 얀 치홀트는 그 당시에 본보기가 될 만한 활자 시험인쇄지의 이름과 주조소 몇 곳을 소개했으나 이 책에서는 생략했다.

88

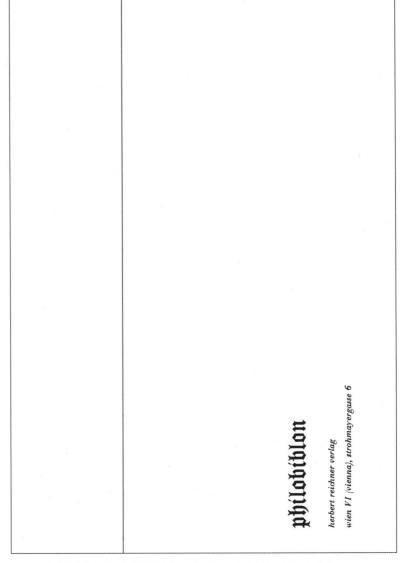

philobiblon

herbert reichner verlag

wien VI (vienna), strohmayergasse 6

도판 19. 우편엽서에서 상표가 인쇄된 부분. 프랑크푸르트의 바우에르셰주조소에서
만들어진 마누스크립트고티쉬와 보도니의 기울인 꼴로 인쇄했다.

손을 대가며 해결해야 할 문제를 비켜가는 것은 예술이 아니라 착각이고,
속임수이다.

평면 공간 구성

모든 타이포그래피는 평면에서의 디자인이다. 글줄과 단락을 올바르게 배치하는 일은 이치에 맞으면서도 분명한 대비 효과를 만드는 것과 똑같이 중요한 일이고, 이 둘은 밀접한 관계가 있다. 오늘날의 활자는 더는 장식으로 치장되지 않고, 있는 그대로의 모습으로 사용된다. 그래서 우리는 낱말이나 글줄을 만드는 활자의 역할을 넘어 평면을 구성하는 한 부분으로서 활자의 역할도 주목해야 한다. 물론 활자 크기나 활자 꼴은 먼저 글의 내용에 따라 정해져야 한다. 그리고 활자를 한 치수 크거나 작게 조절한다든지, 이와 비슷한 방법으로 글줄의 그래픽적인 느낌을 살짝 조절할 정도의 여지는 항상 있다. 또한, 글줄 하나를 완전히 왼쪽으로 붙이는 대신에 오른쪽으로 밀어 놓을 수도 있다. 바로 여기서 디자인 작업, 다시 말해 형태[77]에 질서를 불어넣는 작업이 시작된다.

각각의 형태는 그것을 둘러싼 환경이 있기 때문에 존재한다. 같은 길이의 선이라 해도 넓은 면 위에 놓일 때와 좁은 면 위에 놓일 때는 전혀 다른 느낌을 준다. 선을 면 위에 알아볼 수 있게 잘 배치하는 일 자체는 어렵지 않지만, 각 면에 놓이는 선의 위치며 그로 만들어지는 전체의 그래픽적인 느낌은 아마 아주 다를 것이다. 이로 미루어보건대, 어떤 정해진 형태는 그 형태에 들어맞는 특정한 상황과 또한 그 상황 속에서 놓일 특정한 위치를 필요로 한다. 이 문제를 해결하는 것이 바로 우리의 과제이다.

구성해야 할 요소가 여럿일수록 배열할 수 있는 경우의 수도 불어나는데, 추상적인 구성 여섯 가지를 예로 들어 살펴보자.

77 원서에서 사용된 '포름베르트(Formwert)'는 '형태'를 뜻하는 '포름(Form)'과 '가치'를 뜻하는 '베르트(Wert)'가 결합한 낱말이다. 일반적인 의미의 형태라기보다 '어떤 환경에서 고유한 가치를 부여받은 상태의 형태'를 말한다. 얀 치홀트가 예로 들었듯, 같은 길이의 줄이 서로 다른 넓이의 두 면에 놓였을 때 느낌은 전혀 다르다. 이때 각각의 선은 '선으로서의 형태 자체'는 같지만, 실제로는 서로 다른 환경에서 서로 다른 가치를 지닌 채 놓여 있다고 할 수 있다. 이 장에서 '형태' 또는 '요소'라 표현한 낱말은 이렇게 이해해야 하고, 동시에 '배열한다'는 말 역시 '형태 또는 요소에 가치를 부여하는 일'이라는 뜻으로 받아들여야 한다.

첫 번째 그림은 도식적이고 쉬운 배열인데, 세 가지 요소, 다시 말해 원, 선, 사각형이 위아래로 나란히 놓였다. 하지만 다른 예들로부터는 각 요소 간에 긴장감을 느낄 수 있다. 우선 오른쪽 가장 위, 그러니까 두 번째 그림 에서는 세 가지 요소가 기하학적으로 놓여 수직, 수평 구조가 뚜렷하게 보

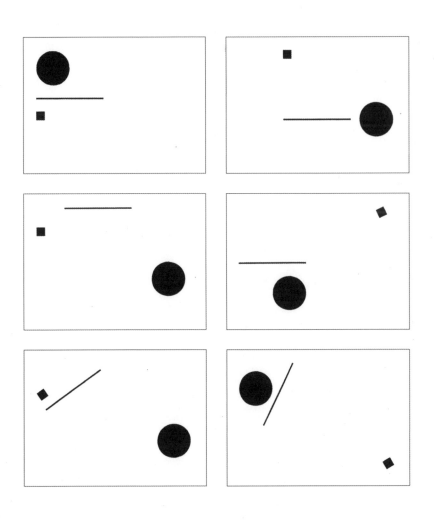

인다. 왼쪽 중간의 세 번째 그림에서는 선과 사각형이 테두리 쪽으로 밀려 나 있으며, 이 두 요소의 관계는 두 번째 그림에서처럼 더는 기하학적이지 않다. 그 옆 네 번째 그림에서 선과 원은 다시 가까워지는 데 비해, 사각형 은 반대편 구석으로 밀려나 있다. 다섯 번째 그림에서는 선과 사각형이 다 시 테두리 쪽으로 가되 모두 방향을 비스듬히 틀었고, 여섯 번째 그림에서 는 이 두 요소가 각각 서로 다른 쪽을 향한다. 이때, 원은 항상 같은 둥근 모 양을 유지한다. 첫 번째 그림을 제외하고 그 어떤 그림에서도 요소들의 위 치는 우연히 정해지지 않았다. 각 그림은 요소 사이의 질서를 어떻게 나타 낼 수 있는지 가능한 예를 보여준다. 각 요소의 위치와 그 상관관계, 그리고 각 요소 사이의 간격은 의도해서 정한 것이지 절대로 우연히 만들어진 것 이 아니다.

인쇄판을 짤 때도 마찬가지다. 이와 같은 방법으로 각 부분의 위치를 올바르게 결정해야 한다. 물론 이 작업이 처음부터 위에서 살펴본 세 가지 요소의 예와 관계가 있는 것은 아니다. 먼저 구성 요소를 정리해 묶음을 만 든 후에야 이들을 배열할 수 있다.

세 묶음이 규칙을 만들어야 한다는 사실에 대해서는 이미 설명했다. 묶음을 공간에 배열할 때는 우리가 이를 어떻게 읽느냐에 주의를 기울여야 하는데, 위아래로, 또는 옆으로 나란히 놓인 요소는 쉽고 분명히 읽혀야 한 다. 하지만 이때 각 요소 사이의 간격들이 서로 비슷해질 때도 있는데, 이러 면 작업물은 무미건조해진다. 새로운 타이포그래피에서 전체 느낌을 만드 는 묶음 사이의 간격은 묶음 자체만큼이나 중요하다. 따라서 이런 간격은 글의 부분들이 내용상으로 어떻게 이어져 있는지에 따라 다르게 조절해서 각 간격이 쉽게 구분될 수 있게 해야 한다. 결국, 한 단락 안에서 글줄 사이 공간 또한 이런 의미의 간격에 속하는 것이고, 이는 나아가 작업물의 전체

druk funkcjonalny

BIBLJOTEKA „A.R." TOM 6

drukarnia publ. szkoly dokszt. zawod. nr. 10 w lodzi

도판 20. 블라디슬라프 스트르제민스키(Wladyslaw Strzeminski)가 디자인한
새로운 타이포그래피에 대한 소책자의 표지. 왼쪽 가장자리의 원은 묶음용 구멍을,
점선은 접힘선을 나타낸다. A4 크기.

Schülerzahl im Schuljahr 1933-34 nach Berufen

	Sommer-S. 1933		Winter-S. 1933-34		Jahres-mittel
A. Lehrlinge					
Abt. II: Baugewerbliche Berufe					
Schreiner	152		148		
Schlosser	129		120		
Spengler	156		137		
Installateure	21		29		
Maurer, Gipser, Plattenleger	96		118		
Bauzeichner	104		105		
Tapezierer und Möbelzeichner	40		39		
Zimmerleute	37		33		
Wagner, Küfer	14		14		
Schmiede	13		15		
Gärtner	42	804	69	827	815
Abt. III: Kunstgewerbliche Berufe					
Maler	157		160		
Schriftsetzer	82		85		
Buchdrucker	41		41		
Buchbinder	19		13		
Goldschmiede, Graveure usw.	12		11		
Bildhauer, Marmoristen	2		3		
Graphiker, Lithographen, Steindrucker	13		11		
Schaufensterdekorateure	7		10		
Photographen, Chemigraphen, Retoucheure	28		27		
Lehrtöchter verschiedener Berufe	45	406	39	400	403
Abt. IV: Mechanisch-technische Berufe					
Mechaniker, Maschinenzeichner, Elektriker, Elektromechaniker, Gießer, Dreher		688		624	656
Abt. V: Ernährungs- und Bekleidungsberufe					
Bäcker	128		135		
Konditoren	50		9		
Köche, Metzger	62		65		
Schuhmacher	35		31		
Schneider	31		35		
Coiffeure	112		118		
Sattler	24		23		
Zahntechniker	8		9		
Kleinberufe	20		15		
Drogisten, Färber, Laboranten	31	501	32	472	486
		2399		2323	

	Sommer-S. 1933	Winter-S. 1933 - 34	Jahres- mittel
Übertrag	2399	2323	
B. Gehilfen- und Meisterkurse (beruflich aus-gebildet)	399	665	532
C. Kaufmännische und diverse Berufe	60	71	65
D. Tagesschüler der A.G.S., z.T. ohne Beruf, Schüler der Vorkurse und der Vorlehrklassen, Dilettanten	238	323	280
E. Zeichenlehramtskandidaten	7	8	7
F. Lehrer und Lehrerinnen hiesiger Schulen, Kindergärtnerinnen	56	73	64
G. Schüler und Schülerinnen hiesiger Schulen	20	32	26
Total	3179	3495	3335

(Jeder Schüler nur einmal gezählt)

17

도판 21. 학교의 학생 숫자에 대한 연간 보고서의 표.

적인 느낌에도 영향을 끼치게 된다.

새로운 타이포그래피가 지닌 비대칭 성격은 정작 가운데 맞춤에서 벗어나 비대칭으로 짠 글을 종이나 광고물의 테두리 선 안에 가운데 맞춤으로 배열하는 문제에 대해서도 의문을 던진다. 종이나 광고물 테두리의 폭이 좁은 경우라면 때때로 그다지 큰 문제가 아닐 수도 있지만, 원칙을 따지자면 짠 글을 그 안에 정확하게 가운데로 맞춰 놓아야 하는 것이 전형적인 방법이라고는 할 수 없다. 글의 왼쪽과 오른쪽에 남은 공간은 자주 달라도 되고 또 달라야 한다. 이는 올바른 훈련에서 나오는 느낌으로 결정할 수 있는 문제이므로 여기에 대해 더 말할 필요는 없을 듯하다.

대개 글줄은 가로로 놓이는데, 이는 우리가 글을 그렇게 읽는데 익숙할뿐더러 우리의 인쇄판 짜기 기술과도 잘 들어맞기 때문이다. 하지만 때에 따라서는 글줄을 비스듬히 기울여놓을 수도 있다. 이런 글줄은 언뜻 눈에 잘 들어올지 몰라도 인쇄판을 짜기는 쉽지 않다. 비스듬하게 짠 글줄이 더 좋은 효과를 불러올 수도 있지만, 이는 아주 가끔 사용할 때의 이야기이다. 짧은 낱말들이나 짧은 글줄로 이루어진 묶음은 비스듬히 짰을 때 그다지 큰 재미를 볼 수 없으며, 그보다는 두세 개의 긴 글줄이 차라리 낫다.

전체 모습으로서의 형태는 그 안에 녹아 있는 대비 요소를 확실히 드러냈을 때 비로소 강한 인상을 주게 된다. 효과적인 형태를 만들기 위한 비결 가운데 하나는 비슷한 모양의 묶음, 반복되는 리듬의 묶음을 피하는 것이다. 글줄 하나의 묶음이 있다면 다음에는 글줄을 두세 개로 해서 묶음의 모양을 달리하도록 한다. 긴 것 다음에는 짧은 것으로, 힘 있는 것 다음에는 부드러운 것으로 변화를 준다. 이렇게 모든 부분의 대비를 확실히 하면 전체의 모습 또한 생기를 띠게 된다.

표

표를 짜는 일은 자주 하찮게 여겨지지만, 조금만 생각을 바꾸고 관심을 둔다면 아주 재미있는 작업이 될 수 있다. 하지만 표의 머리에 굵고 가는 긴 줄(fettfeine Linie)[78]을 써서 애써 1880년대풍의 표를 만들 필요는 없다.

우리는 종종 버릇처럼 일을 더 어렵게 만들곤 한다. 가능하면 줄을 쓰지 않고도 표를 만들 수 있는지 고민해봐야 하는데, 줄은 정말로 없어서는 안 될 때만 사용해야 한다. 표의 글줄 사이 공간이 넉넉하다면 대부분은 표 머리 아래에 약간 가는 줄(stumpffeine Trennungslinie)[79] 하나만 써서 구분해도 충분하다. 세로줄은 단과 단의 사이가 좁아서 두 단의 내용이 붙어 보인 나머지 알아보는 데 어려움이 있을 때에만 쓴다. 세로줄이 없는 표는 만들기 쉬울뿐더러 보기도 훨씬 좋다.

만약 줄을 쓰지 않고 표를 짜는 것이 어려워서 부득이하게 줄을 써야 할 때는 줄의 종류를 가능하면 한두 가지 정도로 줄이도록 한다. 표 대부분은 두 종류의 줄만 있으면 잘 짤 수 있고, 이때 가는 줄이 굵은 줄보다 낫다.

꼭 세로줄을 써서 표의 양쪽 가장자리를 막을 필요는 없지만, 광고물이나 소량 인쇄물과 같이 때에 따라서는 세로줄을 쓰는 것이 그냥 양쪽을 터놓은 표보다 괜찮을 때도 있다. 하지만 세로줄을 함부로 집어넣어 그물처럼 얼기설기 엮인 모양의 표를 만들고, 그 안에 숫자를 가두어 놓는 일은 없어야 한다. 이렇게 표를 짜는 일은 번거로울 뿐 아니라 시대에도 맞지 않다. 우리는 바로 그 반대, 다시 말해 될 수 있으면 줄 없이 표를 짜는 일에 힘써야 한다. 이 책에는 그에 맞는 많은 예가 실려 있다.

표의 머리[80]는 여러 방법으로 만들 수 있다. 작업의 수준이 높을수록 이런 세밀한 부분에 이르기까지 주의를 기울여야 한다. 표 머리 부분의 항

78 1포인트의 굵은(fett) 줄과 0.2포인트의
가는(fein) 줄을 위아래로 묶어 쓴 것을 말한다.

79 오늘날의 기준으로 약 0.4포인트 정도의 굵기이다.

80 표의 가장 첫 줄에 날짜, 이름, 전화번호 등과 같이
항목의 제목을 넣는 부분을 말한다.

Die verschiedenen Ledersorten

Gattung	Sorte	Lieferländer bzw. Heimat der Tiere	Narbung	Griff	Haltbarkeit
Ziegenleder	Maroquin (Kapziegenleder)	Südafrika	grob, unregelmäßig	kräftig	sehr gut
	Saffian	Europa	chagriniert	weich	sehr gut
	Bocksaffian	Ostindien	fein chagriniert	dünn und fest	gut
	Oasenziegenleder	Zentralafrika	niedergegiättet	weich bis fest	sehr gut
	Niggerziegenleder	Zentralafrika	flach	weich bis fest	sehr gut
	Karawanenziegenleder	Europa	leicht geglättet	weich	sehr gut
Kalbleder	Kalbleder lohgar oder farbig	Deutschland	feinporig, geglättet	weich bis fest	ungenügend
	Juchten	Rußland	Rautenpressung	fest	gut
	Samtkalbleder	Deutschland	rechtsseitig geschliffen	weich	ungenügend
Schweinsleder	Schweinsleder lohgar oder weiß	Balkan	flach, starke Porung	fest bis hart	sehr gut
Rindleder	Lederschnittleder	Deutschland	glatt, feinporig	fest	sehr gut
Schafleder	Schafleder lohgar	Europa	glatt, feinporig	weich	ungenügend
	Schafleder genarbt	Europa	aufgepreßt	fest	ungenügend
	Phantasieleder	Europa	marmoriert oder aufgepreßt	fest	ungenügend
	Mouton	Frankreich	aufgepreßt	fest	ungenügend
	Titelleder (Spaltleder)		geglättet oder matt	papierdünn	
	Bockleder (Bastard)	Ostindien	glatt oder aufgepreßt	weich	genügend
	Samt-Bastardleder	Ostindien	Fleischseite gesamtet	weich	genügend

도판 22. 기계 조판으로 짠 표. 세로줄 없이 짠 표가 그렇지 않은 표보다
더 분명하고 나아 보인다. 더군다나 이런 표는 만들기도 훨씬 쉽다.

목들이 줄로 둘러싸인 칸 안에 놓인다면 내용을 가운데 맞춤으로 하는 것이 가장 자연스럽게 보이고(도판 23), 머리 부분이 둘러싸는 줄이 없이 열려있다면 항목 글줄을 시처럼 왼쪽 맞춤으로 배열하는 것이 좋다.

청구서에는 가로줄이 거의 필요하지 않고 세로줄 역시 종종 없어도 된다. 대부분 청구서는 타자기로 만들기 때문에 이런 줄은 타자할 때 방해만 될 뿐이다. 직접 손으로 적어 넣어서 만드는 영수증에 한해서 여러 칸으로 이루어진 표를 쓸 수 있는데, 이때 가로줄로는 점선보다 가는 줄을 쓰는 편이 낫다.

도판 23.
표에는 굵은 줄보다
가는 줄을 쓰는
것이 낫다.

Fabrikat	Schrankmaße in mm			Dauer einer Kühl-periode Std.	Preise
	Höhe	Breite	Tiefe		
AEG	790	530	440	1 ½	675.—
AEG	920	765	415	2	775.—
AEG	1095	968	520	2	1750.—
Escher-Wyß	900	850	350	7	1595.—
Fink	820	450	450	1 ½	750.—

도판 24.
이 표는 세로줄 없이
만들어졌다.
가로 점선 역시
반드시 필요한 것은
아니다.

Fabrikat	Schrankmaße in mm			Dauer einer Kühlperiode	Preise
	Höhe	Breite	Tiefe	Stunden	
AEG	790	530	440	1 ½	675.—
AEG	920	765	415	2	775.—
AEG	1095	968	520	2	1750.—
Escher-Wyß	900	850	350	7	1495.—
Fink	920	450	450	1 ½	850.—

줄

타이포그래피에서 줄은 여러 쓰임새가 있다. 표에서는 머리 부분을 내용에서 구분 짓는 역할을 하고, 전단의 광고물에서는 테두리로 쓰인다.

하지만 줄이 항상 이런 분명한 쓰임새를 지닌 것은 아니다. 기본적으로 모든 활자체는 저마다 고르지 않고 짧거나 긴 글줄을 만든다. 줄은 타이포그래피에서 대비 효과를 불러오는 요소에 속하는데, 고르지 않은 길이의 글줄과 함께 쓰면 정돈되어 안정된 느낌을 주고 활자의 추상적인 생명력에 활력을 더한다. 이런 이유로 예전에는 책 제목 아래에 약간 가는 줄(stumpffeine Linie)이나 기운데가 두꺼운 줄[81]을 넣었는데,[82] 이는 활자를 돋보이게 하고 다른 요소와 무난히 어울려 전체 형태를 풍부하게 한다.

새로운 타이포그래피가 발 디딜 무렵에는 굵은 시스로 줄(Cicerolinie)[83]이 다양하게 널리 쓰였지만, 오늘날은 활자에 섬세한 느낌을 더할 수 있도록 가는 줄(feine Linie)과 아주 가는 줄[84]을 더 즐겨 사용하는 편이다. 이런 줄을 사용하면 부분과 부분을 서로 나누거나 함께 묶을 수도 있다. 이렇듯 가는 줄은 작업물에 섬세하고 훌륭한 효과를 더해주는 바탕이 되고, 필요한 부분에만 절제하며 사용하면 이런 효과는 더해진다. 굵은 줄 역시 대비 효과를 더하기 위해 사용할 수 있는데, 특히 가는 활자체와 함께 쓰면 활자의 섬세한 아름다움을 돋보이게 할 수 있다.

굵은 줄을 밑줄로 사용하는 경우는 아주 드문데, 굵은 줄로 강조하는 방법은 올바른 타이포그래피의 관점에서 볼 때 맞지 않다. 물론 굵은 줄이라 하더라도 때때로 알맞은 곳에 올바른 의도를 가지고 쓴다면 꽤 효과적

81 원서에서는 '영국풍의 줄'을 뜻하는 '엥글리셰리니에(Englische Linie)'로 되어 있다. 역시 납 활자 인쇄를 위해 쓰인 줄로, 가운데 부분이 두툼하고 끝으로 가면서 가늘어지는 줄을 말한다. 다양한 모양으로 만들 수 있었기 때문에 장식 요소로 많이 쓰였다.

82 표지의 윗부분에 책의 제목, 소제목, 글쓴이 등을 묶은 다음 그 아래에 줄을 넣고 그 아래에 출판사 이름 등을 넣은 구조를 말한다. 표지에 줄로 테두리를 두른 그 이전 시대에 비하면 많이 절제된 형태이다.

83 1시스로('새로운 책'의 역주 110), 다시 말해 굵기가 12포인트인 줄이다.

84 약 0.2포인트 정도의 굵기로, 0.4포인트 정도인 '약간 가는 줄(stumpffeine Linie)'보다 더 가늘다.

Galerie Dr. Raeber

Gemälde alter und moderner Meister
Impressionisten
Handzeichnungen, Plastik

Basel, Freie Straße 59, 4

도판 25. 그림상을 위한 반 쪽 크기의 광고. 전통 활자체가
보여주는 산뜻한 대비 효과가 흥미롭다.

이다. 이때 굵은 줄은 반드시 가는 꼴, 또는 보통 꼴의 활자와만 함께 쓸 수 있다. 굵은 꼴의 활자에 또 굵은 줄을 더하면 무디고 무겁게 보인다.

새로운 타이포그래피의 비대칭 디자인에서 굵고 가는 줄은 이제 쓸모가 없다. 이 줄은 가운데 맞춤에 더욱 알맞다. 이 선의 굵기와 거기서 만들어지는 명암은 새로운 조판 방법으로 만들어지는 평면의 성격과는 맞지 않다. 줄이란 간단한 모양의 선이나 테두리, 그리고 망점 구조를 만드는 데에만 쓰여야 한다.

색

인쇄물에서 어떤 낱말을 빨간색으로 인쇄한다는 것은 그 낱말이 검은색으로 인쇄된 다른 부분보다 눈에 띄기를 바란다는 것과 같다. 이처럼 빨간색은 눈길을 끄는 특징이 있고, 노란색도 그에 못지않게 자극적이다. 파란색은 원래 차분한 느낌을 주지만, 일단 색을 띠기 때문에 검은색보다는 생생하고 눈에 들어온다. 이런 관점에서 색은 중요한 부분을 더욱 드러내는 역할을 한다.

색은 또한 책에서 다양한 부분을 구별하고 특징짓거나, 이와 비슷한 목적으로 사용될 수도 있다.

결국, 조화롭게 구성된 인쇄판에서 어떤 글줄과 줄에 색을 넣는다는 것은, 부분의 구체적인 강조와 내용의 구분이라는 명료한 목적을 지닌 울림을 만들어내는 것과 같다. 한편, 검은색을 포함한 모든 색에 대한 시험인쇄를 할 때는 항상 정식 인쇄에 쓰일 종이를 써서 확실하고 꼼꼼하게 맞춰본다. 이를 통해 올바른 색조를 골라내기 위해서는 많은 연습으로 길러진 정확한 감각이 필요하다.

원래 순수한 색은 아름다울지라도, 일단 종이 위에 인쇄되면 그와 다르게 약간 바래 보일 수가 있다. 그리고 색으로 인쇄한 넓은 면과 같은 색으로 인쇄한 활자가 주는 느낌은 전혀 다르다. 따라서 비록 똑같은 색으로 인쇄했다 할지라도, 면적이 서로 다르면 각각에서 풍기는 시각적 느낌도 또한 다르다는 사실을 잊어서는 안 된다.

두 가지 색을 짝짓는 주된 방법은 서로 비슷하게 가까운 색을 쓰거나 아예 생기 있게 대립하는 색을 쓰는 것이다. 새로운 타이포그래피에서는

생기 있는 색은 물론이고 가끔은 차분하고 가라앉은 느낌의 색, 예를 들어 회색이나 세피아 갈색, 검은색 등도 사용할 수 있다.

본문에서 한 글줄에 두 가지 색을 쓰는 일은 될 수 있으면 피해야 한다. 아무리 꼼꼼한 인쇄가라 하더라도 두 번째 색을 정확한 위치에 완벽하게 맞춰 인쇄하기란 어렵기 때문이다. 두 가지 색 때문에 글줄이 정확하게 이어지지 않으면 읽는 데 큰 방해가 된다.[85] 또한, 정작 활자체의 반 굵은 꼴을 써서 강조해야 할 부분에 엉뚱하게도 색 활자를 쓰는 쓸데없는 일도 그만두어야 한다.

색은 꼭 필요한 곳에 아껴 쓸수록 그 가치가 더욱 높아진다. 만약 한 작업물 윗부분의 활자에 색을 썼다고 하자. 그 아랫부분에는 활자 외의 요소, 이를테면 줄과 같은 곳에 같은 색을 써서 반복의 가치를 높이는 것이 작업물의 여기저기에 색을 찔끔찔끔 쓰는 것보다 훨씬 낫다. 작업물의 전체 느낌은 색을 절제해가며 썼을 때 더욱 분명해진다.

85 당시에는 검은색으로 된 부분을 먼저 인쇄하고
인쇄된 종이 위에 다시 색이 들어간 부분을 인쇄하는
방법이 보통이었다. 따라서 이때 색을 인쇄할 때
위치가 완벽히 들어맞지 않으면 검은색으로 미리 인쇄된
부분과 서로 어긋나 보이는 경우가 많았다. 하물며
두 가지 색이 더해진다면 이를 완벽히 인쇄하기란 더
어려워진다.

종이

알맞은 종이를 고르는 일도 성공적인 타이포그래피 작업의 일부분이다. 인쇄물에 망점으로 된 그림이 포함되어 있지 않다면 예술 작품의 복제 인쇄에나 쓰일 고급 종이[86]를 쓰는 것은 거의 의미가 없다. 그보다는 기계로 표면을 매끄럽게 처리한 종이가 더 나은 선택인데, 이는 더 가볍고 저렴할뿐더러 눈을 피곤하게 하지 않으며, 비슷한 종류의 종이도 쉽게 구할 수 있는 장점이 있다.

망점으로 된 그림에는 매끄럽게 처리되어 살짝 윤이 나는 종이를 써야 한다. 예술 작품의 복제 인쇄가 가장 아름다운 인쇄물 가운데 하나임은 틀림없다. 하지만 이 인쇄에 자주 쓰이는 매트지 같이 두껍고 윤이 나지 않는 종이는 언뜻 매력적으로 보일지는 몰라도 인쇄하기에 어렵고 세게 눌러 찍어야 하는 불편함이 있다. 이 때문에 종종 매트지에는 두 가지 색판을 겹쳐 인쇄하곤 하는데, 이렇게 보기에도 좋지 않고 뭉개진 듯 섞인 색과 두꺼운 매트지의 조합은 될 수 있으면 피해야 한다.[87] 볼록판 인쇄와 오목판 인쇄는 비교 대상이 아니다. 다시 말해, 그 어떤 오목판 인쇄물의 품질도 볼록판으로 조심스럽게 잘 인쇄된 망점 그림의 품질을 따라올 수 없다. 따라서 볼록판 인쇄가 오목판 인쇄의 단점, 다시 말해 뭉개진 듯한 인쇄 품질을 색 겹침 인쇄를 사용하면서까지 억지로 따라야 할 필요는 전혀 없다.

반매트지를 비롯해서 예술 작품의 복제 인쇄에 쓰이는 윤이 나는 종이는 망점 그림을 정확하게 인쇄하는 데 가장 좋은 선택이다. 이런 종이는 여러 옅은 색으로도 만들어진다. 오늘날의 느낌으로 본다면 아마 옅은 누런

86 예술 작품, 특히 회화는 많은 종류의 색으로 만들어지므로 이를 제대로 재현하기 위한 인쇄 방법 또한 더 정밀해야 한다. 따라서 4도 이상으로 분판한 인쇄 과정을 잘 견뎌 색을 잘 살려내는 종이가 필요하다. 이를 위해 종이 위에 색소나 점착 성질이 있는 약품 등을 발라 다양한 종류의 표면을 지닌 종이를 만든다. 윤이 나는 종이나 매트지 등이 한 예이다.

87 오늘날의 듀오톤으로 이해하면 된다. 이처럼 두꺼운 매트지에 망점을 또렷하게 인쇄하기 위해서는 누르는 힘을 세게 해야 하는 등 어려움이 따랐기 때문에, 잉크가 제대로 묻어나지 않아서 그림이 불분명한 경우가 많았다. 두 가지 색판을 겹쳐 인쇄하면 잉크가 상대적으로 많이 묻어나기 때문에 어느 정도의 눈가림은 할 수 있지만 이렇게 하면 또렷해야 할 망점이 뭉개지고 색 또한 탁해져서 인쇄물이 원래 지녀야 할 성격과 품질을 크게 해치게 된다.

색이 가장 무난한 선택이 될 것이고, 옅은 분홍색이나 회색, 또는 옅은 하늘색은 오늘날의 일상적인 소량 인쇄물에 더 잘 어울린다.

체로 떠서 만든 종이, 특히 가장자리가 제대로 만들어진 종이[88]도 아주 훌륭한 선택이다. 하지만 이런 종이의 가장자리를 인위적으로 다듬는 경우가 있는데, 특히 전지 크기에서 그런 일이 많고 명함처럼 작은 크기의 종이에서는 드물다. 이렇게 가장자리를 다듬는 일은 정말 잘못된 것이다. 하지만 체로 떠서 만든 종이가 제대로 만들어지지 않았다 하더라도 품질이 볼 만하고 반드시 제대로 만든 종이만 써야 할 곳이 아니라면 사용할 수도 있다. 한편, 편지지나 봉투를 위해 '가장자리가 제대로 만들어진' 종이를 고집하면서도, 정작 그 종이의 재료에 대해서는 너무 쉽게 맹신해버리는 이들도 있다. 그들은 단지 종이의 가장자리가 우툴두툴한지만 볼 뿐, 때때로 종이 자체가 옳지 못한 재료로 만들어질 수 있다는 사실은 눈치채지 못한다. 제대로 만들어진 종이는 잘랐을 때도 훌륭하고 인쇄하기도 훨씬 쉽다. 따라서 우리는 가장자리에 손을 댄 종이라든지, 아예 잘못된 방법과 재료로 만들어진 종이에 대해 바르게 알고 대처해야 한다. 덧붙이자면, 체로 떠서 만든 종이가 아니더라도 그에 견줄 만큼 좋은 재료로 만들어진 고급 종이도 많다.

볼록판 망점 그림을 표면이 매끄럽게 처리되지 않은 자연스러운 종이에 인쇄하고자 하는 시도는 오랫동안 많은 화두가 되어왔다. 흔히 말하기를, 이제부터 한 책에서의 그림과 글은 오로지 한 가지 종이만 써서 인쇄할 수도 있다고들 하는데, 사실 이는 그다지 큰 장점으로 와 닿지 않는다. 오히려 나는 하나의 책에 두 가지 다른 종이를 쓰는 것을 포기하는 것이야말로 손해라고 본다. 표면이 거칠고 부피감 있는 종이[89]에 세게 눌러 인쇄한 것과 예술 작품의 복제에 사용되는 고급 종이 위에 또렷하게 인쇄한 것이 짝

88 체로 떠서 만든 종이란 작은 섬유 조각을 물에 풀어 불린 뒤 고운 체로 떠내 만든 종이를 말한다. 체의 빽빽함과 체 틀의 크기에 따라 크기나 두께, 표면의 거친 정도가 다양한 종이를 만들 수 있다. 체에서 떼어낸 뒤 자르지 않고 체 틀의 크기 그대로 말려 가장자리 네 면 모두 자연스럽게 우툴두툴한 종이를 '가장자리가 제대로 만들어진 종이'라 한다. 반면, 이렇게 만든 종이의 어느 한 면이라도 잘라낸다든지, 더 나아가 가장자리를 일부러 우툴두툴하게 다듬은 종이는 진짜로 보지 않는다.

Für die anläßlich unserer Geschäftsübernahme und unserer Vermählung

dargebrachten vielen Glückwünsche und Geschenke danken wir, zugleich

im Namen beider Eltern, auf das herzlichste

Charles Seetzen und Frau Friedel Seetzen-Meyer

Zürich, den 26. März 1935

을 이루는 것이야말로 책에 활기를 더하는 조합이기 때문이다.[90] 특별히 정교하게 만든 볼록판으로 표면이 거칠고 부피감 있는 종이 위에 인쇄하는 것이 모든 경우에 잘 어울리는 것만은 아니다. 윤이 나는 종이, 표면이 거친 종이 등 서로 다른 종류의 종이로 만드는 대비 효과는 볼록판 인쇄의 느낌을 좌우하는 요소이기 때문에 널리 권할 만하다. 따라서 예술 작품집의 표지로는 속지와 같은 느낌의 윤이 나는 두꺼운 종이보다는 오히려 표면이 거친 종이가 더 좋아 보인다. 이렇듯 재료로 만드는 대비 효과는 무미건조한 작업물을 살아나게 한다. 하지만 아쉽게도 촌스럽지 않고 진정 쓸 만한 종이를 위한 선택의 폭은 그다지 넓지 않다. 많은 종류의 종이는 보기 싫게 돋움 인쇄된 무늬, 또는 울긋불긋하거나 어둡고 칙칙한 색조 때문에 이 선택의 폭에 끼지 못한다. 앞으로 종이 생산업자는 종이의 색을 결정할 때 먼저 전문가의 의견을 물어 오늘날의 요구에 맞는 종이를 만들 수 있기를 바란다.

89 종이의 무게, 다시 말해 제곱미터당 몇 그램인지를 나타내는 수치가 같아도 종이 두께는 다를 수 있다. 부피감 있는 종이란 같은 무게라 할지라도 두께가 더 도톰한 종이를 말한다. 이런 종이를 쓰면 같은 쪽수의 얇은 책도 어느 정도 두께가 생기는 장점이 있지만, 종이가 두꺼워진 만큼 상대적으로 재료가 되는 섬유질의 밀도가 낮아서 종이 뒷면에 인쇄한 내용이 비치는 단점이 있다.

90 거칠고 부피감 있는 종이는 인쇄할 때 잉크를 빨아들이는 양이 많아 보통보다 더 세게 힘을 주어 찍어야 한다. 반면에 표면에 처리가 된 고급 종이는 잉크를 빨아들이지 않고 또렷하게 유지하는 특성이 있어서 이 두 가지 종이를 잘 조합하면 좋은 대비 효과를 만들 수 있다.

포스터

타이포그래피로 이루어진 포스터도 일반적인 포스터보다 더 아름답게 만들 수 있다. 포스터에는 획이 굵은 활자체가 널리 쓰이지만, 보통 굵기나 반 굵은 획의 활자체도 작은 활자 크기로 짠 글줄에 쓸 수 있다. 이렇게 하면 서로 다른 굵기의 활자체가 주는 흑백의 단계가 세밀해지면서 전체 모습도 더 일목요연해진다. 큼지막한 나무 활자를 사용할 때는 활자 사이를 약간씩 띄어가며 조정하는 일이 여느 활자체에 비해 절실히 요구된다. 보통 나무 활자는 여백을 거의 두지 않고 꽉 채워 만들기 때문이다.[91] 큰 활자를 사이 공간 조정 없이 쓸 바에야 한 단계 작은 크기의 활자를 쓰는 편이 낫다. 무릇 포스터는 한눈에 쉽게 알아볼 수 있어야 한다. 이런 포스터의 효과는 글줄 사이 공간과 인쇄되지 않은 여백이 함께 잘 어우러질 때 얻어질 수 있다. 가끔은 예전 이집션이나 세리프체도 포스터에 사용할 수 있는데, 생각지도 않게 타이포그래피로 이루어진 포스터가 마땅히 지녀야 할 매력을 선사하곤 한다. 포스터를 볼록판으로 인쇄할 때 배경 등으로 쓰이는 밑판, 종이의 색, 그리고 인쇄 잉크의 색 또한 포스터의 효과에 영향을 미치는 요소이고, 그러데이션 인쇄[92]도 때때로 색을 풍부하게 한다.

눈앞에서 읽게 되는 책과는 달리 포스터는 어느 정도 거리를 두고 보게 된다. 이때 보통 인쇄물의 낱말 사이 공간으로 쓰이는 3분의 1각은 낱말을 확실히 구분하기에 충분하지 않다. 따라서 포스터에서 낱말 사이는 언제나 이보다 조금 더 넓게 띄우도록 한다.

109

91 나무를 깎아 만든 활자는 보통 획이 굵고 크기도 커서 특히 포스터에 많이 사용되었다. 나무 기둥 하나에 활자 하나를 돋을새김해 만든다. 포스터에 많이 쓰이는 나무 활자의 특징은 납 활자와 비교해서 글자를 나무 기둥 윗면에 꽉 채운다는 점이다. 다시 말해, 활자 양쪽에 여백이 거의 없어서 낱말을 짤 때 활자 사이를 알맞게 조절해 띄어주지 않으면 글자들이 서로 붙게 된다.

'알맞게 조절해 띄운다'는 말을 '일반적으로 넓힌다'라고 이해하지 않도록 주의한다.

92 두 가지 이상의 색을 쓰되, 하나의 색과 다른 색이 섞여서 만나는 단계가 매끄럽게 이어지게 인쇄하는 기법이다.

도판 27. 막스 빌(Max Bill)이 세탁기 회사를 위해 만든 카탈로그의 표지.
밝은 갈색의 두꺼운 종이 위에 빨간색과 검은색으로 인쇄했다.

형태의 다양함

'기능적' 또는 '쓸모가 있다'는 표현은 종종 새로운 디자인과 다름없이 여겨진다. 이는 얼핏 디자인이 단지 순수한 쓰임새에 대한 요구만 충족시키면 되는 것처럼 들린다. 하지만 사람들은 정작 눈에 보이는 것 이면에 숨겨진 커다란 정신적인 목표가 무엇인지에 대해서는 모르고 지나칠 때가 많은데, 디자인의 정신적인 목표는 오늘날 그 중요함이 새롭게 주목받고 있다. 순수한 공리주의와 새로운 디자인은 많은 공통점이 있음에도 서로 달리 봐야 한다. 목적에 맞게 하는 것, 쓸모 있게 만드는 것이 제대로 된 디자인 작업의 필수 전제 조건임은 틀림없으나, 우리가 원래 지녀야 할 단 하나뿐인 목표는 아니다. 작업물이 지닌 참된 가치는 바로 그 작업물이 이루고자 하는 정신적인 목표에 있다. 새로운 디자인의 정신적인 목표는 새로운 아름다움을 만드는 것이다. 이 새로운 아름다움은 예전 디자인과 비교했을 때 물질 소재(Stoffliche)와 더 가까운 관계가 있지만, 그것이 이루고자 하는 목표는 물질 소재와의 관계를 훨씬 넘어서는 것이다. 물질 재료들과 그 상태로부터 비롯한 영향력의 흐름은 사람에게 가치 있는 '쓸모 있는' 작업물을 만들고, 나아가 그 작업물을 예술 작품으로까지 발전시킬 수 있다.

하지만 모든 사람이 처음부터 이 영향력의 흐름을 인식할 수 있는 것은 아니다. 그러기 위해서는 단순한 것에 매 순간 몰입해 그 가치를 깨달을 수 있을 때까지 자신을 훈련하는 과정이 필요하고, 이렇게 함으로써 단순함 속에 녹아 있는 풍요로움을 발견할 수 있다. 디자인 작업에 앞서 반드시 물질 재료나 형태 요소를 분명하게 이해해야 한다. 요소를 대비시켜 명확히 드러내는 일은 모든 새로운 디자인의 기본이다. 주변에서 흔히 보는 것처럼 이름이 가운데에 인쇄된 명함은 그 모양이 눈에 띄지도 않고 별 느낌

이 없다. 하지만 이름을 가운데가 아닌 다른 곳에 두면 비로소 이 명함의 새로운 모양에 대한 이야기를 시작할 수 있다. 의식적이든 무의식적이든 이 새로운 모양이 어떻게 보일지에 대해 다시 한번 고민하게 되고, 나아가 종이의 면이 디자인에 영향을 미친다거나 요소 사이의 비례와 대비 효과가 디자인의 가치를 결정짓는다는 사실을 깨닫게 된다.

112

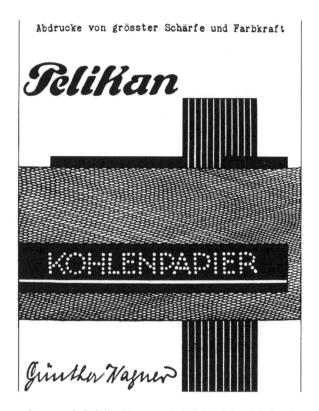

도판 28. 1924년 엘 리시츠키(El Lissitzky)가 필기구 회사를 위해 만든 광고.

활자로만 이루어진 작업물도 완성도 있게 만들 수 있는데, 활자 자체와 더불어 활자 크기 차이가 만드는 비율이 시각적으로 분명하게 읽힐 수 있는 여지가 충분하기 때문이다. 큰 활자와 작은 활자, 굵은 꼴과 가는 꼴, 각진 활자와 손글씨 활자, 열린 모양의 묶음과 닫힌 모양의 묶음 등으로 얼마든지 짝을 이룰 수 있다.

활자의 효과를 배가시키는 다른 요소도 많은데, 특히 다양한 굵기로 된 여러 방향의 줄은 산만한 느낌의 글줄을 정리되어 보이게 하는 효과를 불러올 수 있다. 어떤 부분을 사각 틀로 묶어 시처럼 짧은 글줄로 된 무리와 대비시키거나 동그랗게 둘러싸서 다른 부분과 시각적으로 분리하는 방법, 필요한 곳에 투명한 여러 색을 겹쳐 어둡게 한 다음 그 위에 밝은색의 활자를 써서 흰 바탕 검은 활자의 일반적인 인쇄 형태와 대비시키거나 촘촘한 패턴을 만들어 면의 효과를 내는 방법, 점과 화살표의 형태가 주는 대비를 활용하는 방법 등 많은 예가 있다. 이런 대비는 짝을 지어 사용할 때 그 효과가 배가된다. 굵은 줄과 가늘고 부드러운 느낌의 활자체를 함께 쓸

도판 29. 타이포그래피 요소에는 줄, 면, 바탕면, 줄무늬, 원, 점, 삼각형, 화살표, 패턴 등이 있다.

수도 있고, 긴 글줄과 짧은 글줄을 함께 써서 생동감을 불러일으킬 수도 있다. 이렇듯 하나의 작업물에 오밀조밀 모인 부분과 부드럽게 풀어지는 부분이 함께 있으면 요소 사이에 리듬이 생기고 저절로 눈길을 끌게 된다. 여기에 결정적인 역할을 하는 것은 대비 효과 자체가 지닌 힘이 아니라 그로 말미암아 생기는 요소 사이의 긴장감이다.

이런 느낌을 만드는 데 반드시 필요한 전제 조건은 '추상적'으로 이해하는 눈이다. 이렇게 본다는 것은 단지 그 형태 본래의 쓰임새뿐만이 아니라 형태가 생겨나면서 그 자신에게 부여되는 고유의 가치를 인식한다는 것이다. 예술 작품은 가장 널리 알려진 재료를 사용하면서도 결국에는 완전히 새로운 모습으로 인식되게 만드는 데에서 비롯한다. 이렇듯 무엇을 새롭게 인식한다는 것은 우리가 구체예술(Konkrete Kunst)[93]에서 얻은 산물이며, 구체예술은 우리에게 새로운 형태 세계를 알아볼 수 있는 감각을 가져다주었다. 이는 고딕 이전 시대 책에 그려진 삽화나 일본의 목판화 등 다른 시대와 다른 문화권에서도 찾아볼 수 있는데,[94] 그 형태는 오늘날 우리가 바라는 것과 가깝다.

하지만 새롭게 인식한다는 것은 새로운 예술에서 가장 순수하게 잘 구현된다. 이 새로운 예술은 새로운 디자인의 밑바탕이면서도 동시에 가장 높이 추구해야 할 가치이기도 하다.

114

93 구체예술의 개념은 1924년 테오 판 두스뷔르흐 (Theo van Doesburg)가 소개했다. 그는 예술 자체가 지닌 순수함을 되찾기 위해서는 자연으로부터의 리듬, 형태, 재질 또는 상징적 의미 등에서 완전히 벗어난 순수한 조형 요소, 다시 말해 면과 색으로만 이루어진 예술 세계를 추구해야 한다고 믿었고, 이를 위해서는 선, 색, 면보다 더 분명하고 구체적인 요소는 없다고 주장했다. 이런 측면에서 두스뷔르흐는 구체예술을 추상예술과 구분했지만, 둘 사이의 구분이 그림에서 실질적으로 보이기보다는 개념적이라는 비판도 많았다.

94 여기서 얀 치홀트가 왜 구체예술과 고딕 이전 시대 책의 삽화, 일본의 목판화 사이의 연관성을 언급했는지는 분명하지 않다. 이 셋은 서로 다른 시기와 장소에서 독립적으로 나타났기 때문이다. 셋의 공통점을 굳이 찾아보자면 그림이 지닌 평면성, 다시 말해 요소들의 묘사가 입체적이지 않고 요소가 속한 공간이 2차원적으로 묘사된 것 등을 들 수 있겠지만, 여기서 말한 대로 각 형태 사이에 밀접한 연관성이 있다고 보기에는 무리가 있다.

구체예술[95]

이 글을 읽는 적지 않은 독자는 아마 타이포그래피와 회화 사이에 어떤 연관성이 있을 것이라는 의견에 단호히 고개를 저을 것이다. 여기서 회화가 사물이나 대상을 그리는 것을 뜻한다면 이는 맞는 말이다. 같은 시대에서 나온 서로 다른 시각 예술 분야 사이에 어느 정도의 연관성이 있다는 사실을 부정할 수는 없겠지만, 그렇다고 해서 사물이나 대상을 그린 회화와 예전 타이포그래피 사이에 강한 연관성이 있다고 하는 것은 과장일지도 모른다. 이전의 타이포그래피는 르네상스 시대의 회화보다는 그 시기에 지어진 건축물의 외벽 구성, 그리고 거기에서 비롯한 양식과 더 가까운 관련이 있었다. 하지만 당시의 조판가가 책의 제목을 성당 벽면의 느낌을 풍기도록 짜려고 애썼다는 것은 아니다. 둘 사이의 관계는 이렇게 말 그대로 해석해서는 안 된다. 하지만 르네상스 시대 건축물의 외벽과 보통 책의 제목 구조 사이에 본질적으로 비슷한 요소가 있음은 분명하다.

이렇듯 오늘날에도 타이포그래피와 새로운 건축에는 바탕이 같은 특성이 존재한다. 다른 점이라면 타이포그래피가 더는 건축에 좌우되지 않는다는 것이다. 오히려 타이포그래피와 건축 모두 그 디자인에 본보기가 될 형태를 지닌 새로운 회화에 영향을 받는다. 표현하고자 하는 사물이나 대상이 없는 그림, 또는 구체회화로 이해될 수 있는 이 새로운 회화는 새로운 건축보다 먼저 생겨났으며, 새로운 회화 없는 새로운 건축은 생각할 수조차 없다.

흔히 그려야 할 대상이나 물체가 없는 그림을 '추상적(abstrakt)'이라 한다. 하지만 여기서 다루는 것은 추상적인 것이 아니라 매우 '구체적(konkret)'인 것이다. 왜냐하면, 이런 그림에서 사용된 하나의 선, 원, 면은

115

95 '형태의 다양함'의 역주 93를 참고하기 바란다.
두스뷔르흐의 관점에서 추상예술과는 다른 개념이다.

각 요소 자체의 순수한 가치만을 나타내고, 어떤 사물이나 대상을 표현하기 위해 사용되지 않기 때문이다. 이런 관점에서 오히려 사물이나 대상을 표현하는 그림을 추상적이라 할 수 있을 것이다. '추상회화(Absolute Malerei)'라는 표현도 논란의 여지가 있다. 이런 이유로 테오 판 두스뷔르흐와 구체예술그룹(Art Concret)은 1930년 '구체회화(Konkrete Malerei)'라는 새로운 개념을 소개했고, 이는 이런 종류의 회화를 뜻할 때 더 알맞은 개념이다. 따라서 이 책에서도 이를 계속 사용하도록 하겠다.

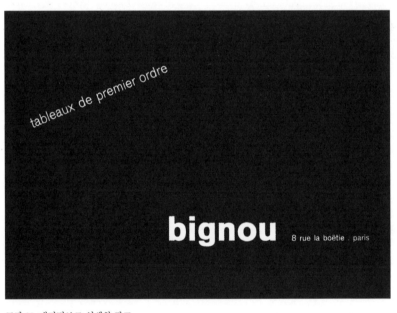

도판 30. 네거티브로 인쇄한 광고.

사물이나 대상을 표현하는 그림이 사람을 끄는 점은 두 가지이지만, 많은 사람은 그 가운데 한 가지만 알아본다. 바로 그림의 순수한 대상 그 자체이다. 이런 사람들은 그림을 통해, 이를테면 해가 저무는 광경이나 토끼 구이 같은 것을 연상할 수 있다는 사실에 즐거워한다. 하지만 좋은 그림에는 많은 사람이 놓치거나 반 정도밖에 알아채지 못하는 그 뭔가가 있다.

도판 31. 1928년 요제프 알버스(Josef Albers)가 색 유리가 덧씌워진 유리벽에 에칭으로 새긴 흑백의 그림.

바로 화가의 손길을 통해 나타나는, 색과 형태가 서로 만들어내는 관계이다. 이 정신적으로 의미 있는 가치를 눈에 보이는 사물이나 대상을 통해 나타내기란 무척 어려운 일이다. 훌륭한 화가에게는 사물이나 대상이 그다지 중요하지 않다. 이를 통해 색과 형태의 관계를 아름답고 의미 있게 나낼 뿐이다.

현실 세계에 맞는 객관성, 다시 말해 '우리가 보는 그대로'를 나타내기 위해서라면 더는 화가가 필요하지 않다. 사진가는 이런 작업을 훨씬 빨리, 그리고 더 잘할 수 있다. 색이 필요하다면 천연색으로 인화하면 된다.

따라서 사물이나 대상을 객관적으로 묘사하는 일은 사진가에게 넘겨주어야 한다. 사진이 발명된 이래, 화가의 임무는 오로지 평면 위에서 그들만의 올바르고 정당한 방법으로 색과 형태를 사용하는 것으로 옮겨졌기 때문이다. 구체예술에서 색과 형태는 더는 자연에서 비롯한 환상을 베껴내는데 사용될 것이 아니라, 그 요소 자체의 가치를 드러내야 한다. 우리가 여러 작품을 통해 확인할 수 있듯이 1910년 무렵 이래로 새로운 예술은 자연에서 비롯한 환상을 나타내는 것에서 구체예술로의 머나먼 길을 걸어왔다.

우리가 지금 이야기하는 것은 1920년 무렵 이래 널리 알려져 건축, 타이포그래피, 의상에 큰 영향을 끼쳤으며, 그 밖에 여러 창작 분야에도 간접적으로 영향을 준 새로운 예술의 현재 모습에만 한정된다. 최소한 이는 아직 19세기에서 헤어나오지 못하거나, 아니면 그 시대로 다시 돌아가려는 사람들이 주장하는 것처럼 '구식'이 아니며, 그 새로운 모습을 변함없이 간직하고 있다. 이 책에 실린 포어뎀베르게길데바르트[96]의 그림에서는 자신만을 드러내는 순수한 형태 외에는 아무것도 보이지 않는다. 사람의 모양이나 태양 등을 나타내지도 않고, 각 형태 이외의 어떤 의미도 품고 있지 않다. 그렇다고 해서 이들이 장식 효과를 내는 것도 아니다.

96 프리드리히 포어뎀베르게길데바르트(Friedrich Vordemberge-Gildewart, 1899-1962)는 독일의 화가이자 디자이너이다. 1920년대 초반부터 추상적인 작품 활동을 활발히 하던 가운데 테오 판 두스뷔르흐를 만나 더스테일에 참여하기도 했다. 1954년 독일 울름조형대학 (Hochschule für Gestaltung Ulm)에 합류한 이래 죽는 날까지 시각디자인학과의 학과장을 역임했다.

도판 32. 프리드리히 포어뎀베르게길데바르트의 1935년 작품 〈구성 K 92(Komposition K 92)〉.
네 가지 색으로 된 동판화로 얀 치홀트의 소장품이다.

왜냐하면, 장식은 원래 구체적이고 사물화된 생각에 의미를 함축해 추상화시킨 것이지만, 나중에 그 의미를 잃고 오로지 꾸미는 겉모습만 남기에 이른 것이기 때문이다. 이마저도 기계가 등장해 싸구려 대상물에 화려한 장식을 덧붙이는 일을 하게 됨으로써 결국 자신의 정당한 사회적인 위치마저도 잃어버리게 된다. 그림의 모든 세세한 부분은 음악에서 각각의 음이 지닌 가치에 비할 수 있다. 각각의 음은 다시 만들어질 수 있는 성격의 것이 아니라, 오직 음의 순서와 리듬, 배열을 통해서만 그 고유의 의미를 지니게 된다.

구체회화의 각 요소는 화가의 솜씨 있는 손길을 통해 서로 긴장감 넘치는 관계를 이루도록 배열되어 생기 있는 작품으로 거듭나는데, 이런 그림의 영향력은 비록 당장 드러나지는 않을지라도 오랫동안 지속된다. 따라서 그림을 감상할 때는 될 수 있으면 충분한 시간을 두고 집중해서 그 영향력을 제대로 느낄 수 있도록 해야 한다.

이렇게 할 때 그림은 대상이나 사물을 그린 예전의 그림처럼 즐거움을 주기 위한 수단에서 벗어나 비로소 정신적인 영향력을 전달하는 매개체로, 그리고 조화의 상징으로 가치를 지니게 된다. 이런 목적을 지닌 그림은 마치 모든 부분이 분명하고 필요한 관계로 맺어져 확실하게 작동하는 기계와 같다. 그러므로 구체회화에서 화가는 먼저 색, 형태, 재료에 녹아 있는 정신적 영향력에 대해 세심히 연구해야 하고, 거기에 기초해 고유하고 참된 효과를 우려내는 그림을 구성해야 한다. 이런 그림은 제대로 된 예술가가 만들 때 더욱 오래 사랑받게 되고, 그럴수록 그림의 영향력도 더 강해진다. 이렇게 해서 구체회화는 단지 어떤 대상을 재생산하는 그림이 아니라, 그 그림 자체가 분명한 목적을 지닌 대상이 되는 것이다. 구체회화는 올바른 질서를 위한 새로운 선언이며, 예술을 대하는 사람들의 자세를 바꿀 수 있다.

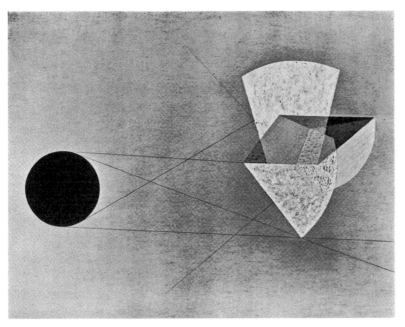

도판 33. 라슬로 모호이너지(László Moholy-Nagy)의 1932년 작품 〈그림 알루미늄(Bild Al 5)〉.
알루미늄판에 그려졌다. 왼쪽의 원은 빨간색이며, 오른쪽에는 검은색, 빨간색, 흰색이 겹쳐져
엷은 회색, 핑크색, 갈색을 만든다.

도판 34. 엘 리시츠키의 1924년 작품 〈프로운 프로젝트 93(Proun 93)〉.
'나선(Spirale)'으로도 불린다.

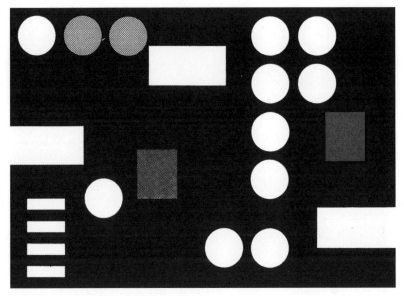

도판 35. 조피 토이버아르프(Sophie Taeuber-Arp)의 1931년 작품
〈구성(Komposition)〉, 92×64.5밀리미터.

이는 결코 그 자리에 그대로 머물러 있지 않고 끊임없이 발전을 도모한다.

 구체회화와 새로운 타이포그래피의 연관성은 '추상' 형태를 사용하는 것이 아니라 작업 방식이 유사하다는 데 있다. 화가나 타이포그래퍼 할 것 없이 우선 전체와 부분이 좋은 대조를 이루는 방법을 찾기 위해 어느 정도 과학적인 시도를 거듭한다. 모든 추상회화, 그 가운데에서도 '아주 단순한' 구조의 그림은 회화 요소나 그래픽 요소로 이루어지는데, 그 요소 자체뿐 아니라 각 요소 사이의 관계도 분명하게 만들어진다. 타이포그래피도 이와 크게 다르지 않다. 구체회화 작품은 간결하면서도 서로 대조를 이루는 요소를 세심하게 정리하고 배열하는 것을 상징적으로 나타낸다. 이런 요소를 다루는 일이 새로운 타이포그래피가 가고자 하는 방향과 다르지 않기 때문에

도판 36. 라슬로 모호이너지의 포토그램(Photogramm) 작품.

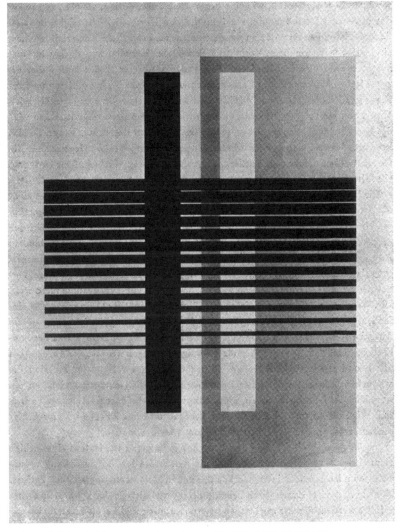

도판 37. 엘 리시츠키의 〈프로운 프로젝트 89 (Proun 89)〉. 독일 에센의 폴크방미술관
(Folkwang Museum) 소장.

구체예술의 많은 작품은 타이포그래퍼에게 본보기로 중요한 자극을 줄 뿐 아니라 우리를 오늘날의 시각 형태 세계로 이끈다. 이 작품들은 시각 질서를 배우는 데 가장 좋은 본보기라 할 수 있지만, 그렇다고 해서 이를 있는 그대로 가져와 도용해서는 안 된다. 마땅히 그 작품에서 얻은 참되고 올바른 정신으로 작업에 힘써야 한다. 우리가 단순한 형식주의에 빠지지 않기 위해서는 우리가 무엇을 위해 작업하는지, 우리에게 어떤 기술이 필요한지를 알아서 스스로 있어야 할 자리를 지켜야 한다.

이 책에 나온 많은 작품 가운데에서도 최소한 한 가지라도 천연색으로 소개할 수 있어 정말 기쁘게 생각한다. 색이 주는 생생한 효과를 흑백으로 재현한다는 것은 현대 회화에서 정말이지 큰 손실이기 때문이다. 이 글을 통해 많은 사람이 우리를 동시대를 사는 사람으로 묶어주는 매개체인 구체예술의 세계를 경험할 수 있게 되기를 바란다.

CHR. GÜNTHER *Feine Herren- und Damenschneiderei Basel*

Atelier: Basel, Freie Straße 5
Telephon: 22 042
Postcheckkonto: Basel V 399
Bankkonto: Basler Handelsbank
Basel

Heute kann ich Ihnen anzeigen, daß die Neuheiten in Frühjahrs- und Sommerstoffen eingetroffen sind. Es wäre für Sie sehr vorteilhaft, wenn Sie Ihren Bedarf an Sommerkleidung schon jetzt in der Vorsaison eindeckten, da ich Sie billig und mit allergrößter Aufmerksamkeit bedienen kann.

- *Meine Preise sind ganz bedeutend reduziert. Ich empfehle Ihnen einen ganz unverbindlichen Besuch meines reichhaltigen Lagers und sichere Ihnen eine gute und sorgfältige Bedienung zu.* *Mit Hochachtung zeichnet*

Chr. Günther

도판 38. 의류 신상품 입고 소식을 편지 형식으로 만든 알림장.

bauhaus dessau

도판 39. 헤르베르트 바이어(Herbert Bayer)가 1928년 디자인한 데사우 바우하우스(Bauhaus) 책자 표지.

타이포그래피, 사진, 드로잉

새로운 타이포그래피를 위한 디자인 방법으로 납 활자와 기호만 써야 하는 것은 아니다. 그림이 글보다 나을 때도 자주 있다. 그림은 글보다 종종 더 많은 것을 나타낼 수 있을뿐더러 말하고자 하는 바를 더 쉽게 전달할 수 있다. 오늘날 우리에게 자연스러운 묘사 수단은 사진인데, 여러 분야에서 갖가지 모양으로 점점 더 널리 사용되기 때문에 이제 사진 없는 일상은 상상하기 어려울 정도이다. 사진의 수준은 전체 작업물의 가치를 결정하는 요소 가운데 하나이고, 사진 자체는 새로운 디자인과 맥락을 같이하는 규칙의 영향 아래 있다.

일반적인 사진만이 새로운 타이포그래피에 적합한 것은 아니다. 포토그램(Photogramm : 카메라를 사용하지 않고 물체를 인화지 위에 직접 올려 현상한 사진. 이 기술은 모호이너지[97]와 만 레이[98]가 최초로 개발했다.[99]), 네거티브 사진, 다른 기술과 조합할 수 있는 이중 노출 사진(엘 리시츠키의 자화상 작품은 훌륭한 본보기이다.), 아이디어를 구체적으로 표현할 수 있는 몽타주(Montage) 사진 등도 타이포그래피로 전달하고자 하는 바에 발걸음을 맞춰 함께 사용할 수 있다. 이 사진 기술을 적절히 활용함으로써 전하고자 하는 바를 더

[97] 라슬로 모호이너지(László Moholy-Nagy, 1895-1946)는 헝가리의 예술가로, 회화, 사진, 타이포그래피, 무대 예술의 영역을 넘나들며 실험적인 작품을 남겼다. 바우하우스의 마이스터로 활동했고, 제2차 세계대전 이후 미국 시카고에 뉴바우하우스(New Bauhaus)를 설립해 바우하우스의 이념을 이어나갔다.

[98] 만 레이(Man Ray, 1890-1976)는 미국의 화가, 사진가, 영상 예술가이다. 마치 글을 쓸 때 타자기를 사용하는 것처럼 대상 물체를 자동으로 포착하고 재생산하는 사진 기술을 개발할 목적으로 암실에서 실험을 거듭한 결과, 1922년 열두 점의 포토그램 작품을 공식 발표했다. 그는 이 기술을 '레이요그래피(Rayography)'라 이름 지었다.

[99] 포토그램 기술은 사실 이 두 사람 이전에 일찌감치 개발되었다. 영국의 사진 기술자인 윌리엄 헨리 폭스 탈보트(William Henry Fox Talbot, 1800-1877)는 이미 1834년 포토그램 기법으로 최초의 사진을 만들었다. 하지만 목적이 분명한 예술로서의 포토그램은 이 두 사람의 노력으로 얻어진 산물이라 할 수 있다. 초기의 포토그램이 인화지 위에 불투명한 물체를 놓고 햇빛을 쬐어 만든 수준이라면, 만 레이는 이미 다양한 재료의 물체를 사용해 이를 인화 과정에서 움직이는 등의 실험을 거쳐 훨씬 풍부한 묘사 기술을 얻었고, 1923년에는 이 기술을 바탕으로 영상을 만드는 수준까지 발전시켰다.

분명히 할 수 있고, 독자의 마음을 끌며, 작업물을 시각적으로 다채롭게 만들 수 있다.

하지만 합성 사진을 만들 때는 요소를 마구잡이로 겹친 나머지 알아볼 수 없게 하지 말고, 그 구조가 명확하도록 세심한 주의를 기울여야 한다. 일반적인 사진은 네모진 면으로, 또는 특정 형태의 윤곽을 따내 쓸 수도 있는데, 이를 함께 활용하면 단지 크기 변화에서 오는 대비뿐 아니라 색다른 반전 효과도 기대할 수 있다. 종이의 가장자리까지 여백 없이 꽉 채워서 인쇄한 사진은 때때로 아주 효과적이지만, 그에 앞서 기술적으로 걸림돌이 없는지, 아름답게 보일지를 잘 헤아려야 한다. 이렇듯 종이의 가장자리까지 채우는 사진은 같은 쪽에 최대 두 점을 넘기지 않도록 한다.

사진에는 색을 넣어 인쇄할 수도 있다. 서로 다른 색으로 인쇄된 사진의 겹침 효과는 때때로 꽤 효과적이다.

한편, 오늘날 가장 중요한 그림 매체로 사진을 사용한다는 사실 때문에 자유로운 스케치나 구조를 설명하는 드로잉이 설 자리를 잃은 것은 결코 아니다. 드로잉 역시 타이포그래피와 무리 없이 잘 어울려 대비 효과를 만들 수 있다. 타이포그래피, 사진 그리고 드로잉은 공존하면서 새롭고 풍부한 형태를 만든다.

기계를 통해 직접 네거티브 필름을 수정하는 방법도 적당한 기회가 있다면 사용해봄 직하다.

하지만 기하학적인 조형 요소를 끼워 맞춰서 활자 모양으로 만드는 일[100]은 오랜 기간에 걸쳐 특정 분야에 널리 쓰여왔는데, 반드시 재주 있는 사람의 손을 통해야만 쓸 만한 디자인 수단으로 인정받을 수 있다. 하지만 이렇게 '끼워 맞춰진' 활자는 거의 언제나 평범하게 만들어진 활자보다

100 원서에서는 '그림 활자'를 뜻하는 '빌트자츠(Bildsatz)'로 소개되었다. 라틴 알파벳의 모양을 구조적으로 해석한 예로, 이를테면 세로로 기다란 사각형과 원을 조합해 p의 모양을 만들 수 있다. 이런 기하학적 구조가 잘 드러나는 활자체로는 아방가르드(Avant Garde), 푸투라, 아베니어(Avenir) 등을 들 수 있다. 얀 치홀트가 여기서 우려하는 것은 이렇게 만들어진 활자체 자체가 아니라, 타이포그래피에 대한

아무런 전문 지식이나 되돌아봄 없이 조형 요소를 조합해서 활자의 모양을 만드는 것이 누구나 해봄 직한 일이 되어 유행처럼 퍼져 나가는 것이다.

101 발터 칠리악스크라우스(Walter Cyliax-Krauß, 1899-1945)는 독일의 사진가이자 타이포그래퍼이다.

도판 40. 1924년 만들어진 엘 리시츠키의 자화상. 포토그램, 다중 노출, 이중 복사 기술을 활용했다.

못하다. 아무튼 경험이 없는 이가 이렇게 만들어진 활자로 쓸 만한 수준의
글을 짜기는 꽤 번거롭고 어렵다. 단, 발터 칠리악스크라우스[101]는 이 분야
최고의 작품들을 만들었지만, 모든 이에게 그와 같은 수준의 작업을 기대
할 수는 없는 노릇이다.

　하나의 작업물에서 사진, 드로잉 그리고 그림 문자는 함께 어우러져
전체를 이루는 부분이다. 이 요소들의 가치는 이들을 얼마나 체계적으로
정리해 잘 파악될 수 있게 하느냐에 따라 결정된다.

새로운 책

이 책은 타이포그래피를 다루고 있다. 따라서 우리에게 주어진 과제로서의 책에 관해 이야기하고 마무리하는 것이 옳을 것이다. 잘 만들어진 책 한 권은 그 책을 만든 디자이너가 뛰어난 능력을 지녔음을 보여준다. 전체가 조화를 이루도록 올바르게 풀어야 할 문제가 여러 분야에 걸쳐 흩어져 있기 때문이다.

인쇄된 책은 필사본을 모방하는 것에서 비롯했고, 이때부터 비로소 타이포그래피는 필사본에서 굳어진 형태의 틀에서 점점 벗어나게 되었다. 하나의 색으로만, 그리고 순수하게 활자로만 깨끗하게 글을 짜도록 제한한 것은 오랜 기간에 걸쳐 얻은 의미 있는 발걸음이다. 오늘날 우리가 흔히 접하는 형태의 책을 탄생시킨 아버지로는 모던 세리프체[102] 시대를 연 디도, 보도니, 그리고 괴셴을 들 수 있다. 그들은 18세기 과도기에 초기 간행본과 견줄 수 있을 정도로 훌륭한 수준의 책을 만들어냈고, 그 결과 이 시대의 좋은 책들도 그들의 책을 거울삼아 뒤따르게 되었다. 많은 사람이 이를 통해 책을 위한 타이포그래피의 미래를 보았다고도 이야기하며, 이를 더 발전시키기 위한 노력은 이미 늦었거나 부질없다고 할 정도이다.

초기 간행본의 앞부분[103]과 오늘날 흔히 읽히는 소설책의 앞부분을 비교해보면 놀랄 만한 차이가 있음을 알 수 있다. 또한, 예리한 눈을 지닌 이라면 누구라도 오늘날의 책 제목 부분이 다소 시대에 뒤떨어져 보인다는 것을 알 수 있다. 하지만 나는 오늘날 좋은 타이포그래피를 위해 들이는 노력이 우리 시대의 책도 머지않아 발전시키리라는 것을 확신한다. 우리에게 여러 분야에 걸쳐 이미 수많은 것을 가져다준 오늘날의 노력이 유독 책에

102 '역사를 통해 되돌아보기'의 역주 15를
참고하기 바란다.

103 여기서 앞부분이라 함은, 책의 겉표지 다음부터
내용이 시작되는 부분까지를 일컫는다. 다시 말해 제목이
인쇄된 첫 쪽, 차례, 인쇄인 또는 발행인 등의 정보를
담은 쪽 등이 여기에 포함된다.

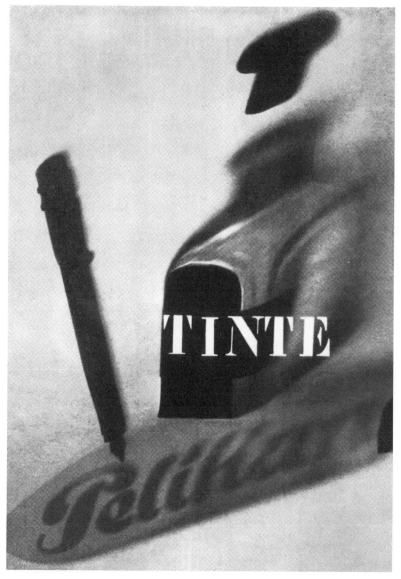

도판 41. 1924년 엘 리시츠키가 포토그램 기법으로 만든 포스터.

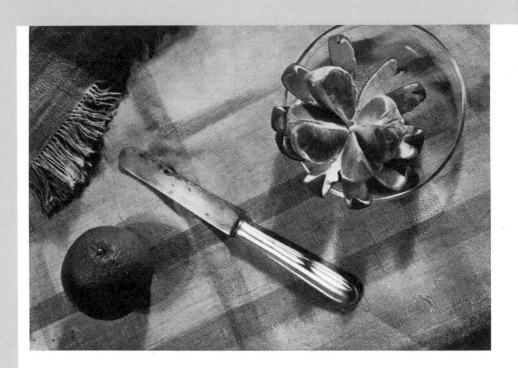

도판 42. 츠데네크 로스만(Zdeněk Rossmann)이 만든 예술학교를 위한 책자의 왼쪽 낱쪽. 프랑크푸르트의 바우에르세주조소에서 만들어진 푸투라와 스위스 뮌헨슈타인의 하세주조소(Haas'sche Gießerei)에서 만들어진 보도니로 인쇄했다.

는 영향을 미치지 않을 리가 없기 때문이다. 이미 수많은 시도가 있긴 했으나, 아쉽게도 올바른 예는 아직 드물다. 고전 타이포그래피의 참뜻은 뒤로 하고, 이를 수박 겉핥기처럼 답습해서 책을 만들거나 고전 타이포그래피를 깊이 연구한 전문가에게 그냥 맡겨버린다. 전문가에게 맡기는 방법도 사실 그다지 칭찬할 만한 일은 아니다. 맡겨진 작업물이 오늘날 낯설게 보일지 모르는, 다시 말해 자연스럽지 않고 비생산적인 형태로 나올지 모르는 일이다. 따라서 우리는 이 시대의 책을 오늘날에 맞는 우리의 도구와 수단으로 만드는 법을 배워나가야 하며, 고전의 틀에 얽매이지 않도록 해야 한다. 여기서 말하는 책이란, 책과 비슷한 형태의 인쇄물만을 뜻하는 것이 아니라 수준 높은 문학 작품도 함께 일컫는다.

하지만 그 가운데에는 올바른 것도 많고 따라서 오랫동안 간직될 만한 것도 많다. 소설책의 규격은 결코 우연히 정해진 것이 아니라 그 쓰임새에 따라 대단히 실용적인 크기로 발전되어온 것으로, 그냥 쉽게 A나 B 등의 표준 규격[104]으로는 대신할 수 없다. 이 표준 규격은 소설책으로 쓰기에 너무 넓다. 예술 서적에 한해 A4 크기로 만들 수 있고, 사전이나 전공 서적 등은 B5 크기로 만들 수 있다. 하지만 책상 위에 놓기보다 주로 손에 들고 읽는 책은 보통처럼 약간 갸름한 규격을 선택해야 한다.

소설책에서 종이 위에 글상자가 놓이는 면적과 그 위치 또한 크게 바꿔서 좋을 것이 없다. 한 가지를 짚고 넘어가자면, 많은 책에서 글상자의 모양이 아래위로 너무 길다. 따라서 글상자 아래쪽 여백이 좁아진 것을 종종 볼 수 있는데, 원래 이 여백은 글상자의 바깥쪽 여백보다 훨씬 더 넉넉해야 한다. 이미 잘 알려진 것처럼 책의 펼침면에서 두 글상자 사이의 안쪽 여백이 가장 좁고, 위쪽, 바깥쪽, 아래쪽 여백의 순서로 점점 넓어진다는 것을 전제로 한다.[105] 종이와 글상자 사이의 가장 알맞은 느낌을 얻기 위해서는

104 A와 B란 오늘날 흔히 쓰이는 종이 규격인 A4, A3, B5 등의 기반이 되는 규격을 말한다.

105 책의 펼침면에서 글상자 위아래의 여백이 각각 위쪽 여백과 아래쪽 여백, 제본되는 부분의 여백, 다시 말해 양 글상자 사이 여백이 안쪽 여백, 그리고 펼침면의 왼쪽과 오른쪽 끝, 다시 말해 책장을 넘길 때 손가락으로 집는 부분이 바깥쪽 여백이다.

이처럼 빡빡해 보이는 규칙 안에서도 조금씩의 변화를 줄 수 있는데, 이를 통해 판에 박은 듯 평범해 보이는 책을 꼼꼼하게 잘 만들어진 책으로 탈바꿈시킬 수 있다.

예나 지금이나 쪽번호는 중요한 의미를 지닌다. 쪽번호를 어떻게 배치하느냐에 따라 그 낱쪽의 느낌이 확 달라질 수 있다. 지금껏 흔히 해오던 대로 쪽번호를 글상자 아랫부분에 바짝 붙여놓으면, 쪽번호를 들여짜기했든 그렇지 않든 상관없이 그 글상자의 일부처럼 보인다. 이렇게 되면 글상자를 둘러싼 인쇄되지 않은 부분은 마치 액자의 틀처럼 되어버리고 더는 여백으로 느껴지지 않는다.[106] 반면, 지금 이 책의 도판 48에서 보듯 쪽번호를 글상자로부터 확실하게 떼어놓으면 우리는 쪽번호가 위치한 여백을 아주 새롭게 대할 수 있다. 비로소 글상자는 종이 위에 알맞게 균형을 이루면서 놓이고, '틀'[107]은 그 낱쪽의 전체 모습을 결정짓는 데 큰 영향을 끼치게 된다. 만약 제목이 굵게 되어 있으면 쪽번호도 굵게 쓸 수 있다. 이런 강조 방법은 우선 본문에 주석을 포함한 책에 적당하지만, 때때로 대비를 불러올 목적으로 쓰이기도 한다. 하지만 책의 펼침면 디자인은 이런 요소보다 우선 글상자의 비례와 그 글상자가 종이 위에 놓이는 위치, 다시 말해 글상자를 둘러싼 여백의 비례가 결정한다.

큰 책에서는 글을 배열하는 방법도 다르게 할 수 있다. 이때, 보통 크기의 책에서 흔히 쓰이는 활자 크기가 반드시 가장 나은 선택이라 할 수는 없다. 책의 크기가 클수록 글줄의 길이도 그만큼 길어지기 때문이다. 이런 경우에는 단을 둘로 나누는 것을 주저할 필요가 없다. 단을 나누어서 글줄의 길이가 알맞아진 글이 보통 훨씬 읽기 편하다. 이따금 글상자를 둘 때 펼침면의 안쪽 여백을 넓게 하고 바깥쪽으로 밀 수도 있지만, 항상 제본을 위한 안쪽 여백이 넉넉한지, 그 때문에 줄어든 위쪽, 바깥쪽, 아래쪽 여백의 비

106 쪽번호가 글상자 아래에 바짝 붙어서 글상자의 일부처럼 되어버리면 결국 글상자가 아래위로 더 길어 보인다. 이렇게 되면 글상자 아래쪽 여백을 가장 넉넉하게 둔 의미가 없어지고, 글상자를 가둔 틀처럼 보이게 된다.

107 글상자를 둘러싼 틀 모양의 여백을 말한다.

례는 적절한지 확인해야 한다. 하지만 이때, 쪽번호는 안쪽 여백에 두지 말고 글상자의 바깥쪽이나 아래쪽 여백에 두도록 한다. 이 부분에 대해서는 1933년 발간된《월간 타이포그래피(Typographische Monatsblätter)》10호에 내가 쓴「책의 조판(Der Satz des Buches)」을 참고하기 바란다.

책의 본문 디자인에 대한 첫 느낌은 속표지에 인쇄된 제목을 대하는 것에서 비롯한다. 속표지는 책의 나머지 요소와도 정확하게 맞아떨어져야 하므로, 그 책을 구별 짓는 특징적 요소라 할 수 있다. 책의 표지가 본문 디자인 등 책의 나머지 부분과 일치된 느낌을 주지 못하는 예도 있는데, 아쉽게도 우리는 이를 대충 보고 넘기는 일이 잦다. 많은 표지가 전통적인 규칙을 따르고는 있으나, 그 가운데 세련된 맛을 풍기는 표지는 별로 없다. 표지는 최소한 본문을 위한 새로운 인쇄판 짜기 방식과 같은 목표를 가지고 깨끗하고 일목요연하며 아름답게 만들어야 한다. 새로운 조판에서는 크고 작은 제목, 각 장을 나누는 숫자, 쪽번호, 마지막에 써넣는 '끝'이라는 말, 인쇄소와 출판사의 정보를 인쇄한 부분에 이르기까지 그 요소를 가운데 맞춤으로 배열하지 않는데, 이는 본격적인 작업을 위해 날것 상태로 짜놓은 글에서도 그렇다. 새로운 책에서는 이 모든 요소와 그에 관련된 부분을 새롭게 정리하는 것이 필요하다. 전통 양식의 책에서 어느 한 부분만 비대칭으로 디자인하는 것은 의미가 없다. 그와 마찬가지로, 낡고 형식적인 내용을 담은 책을 현대적인 느낌으로 꾸미려는 시도 또한 어리석다. 이 경우에는 오히려 관습적인 고전 타이포그래피가 맞다. 다시 말해 책의 디자인과 그 책이 담은 내용은 어긋남이 없이 서로 잘 어울려야 한다.

새로운 책을 위한 타이포그래피의 특징은 주로 비대칭으로 자유롭게 디자인된 표지와 더불어 가운데로 맞추지 않은 제목, 쪽번호로 나타난다. 이 세

도판 43. 츠데네크 로스만이 디자인한 잡지 표지. A5 크기. 두꺼운 옅은 녹색
종이에 어두운 녹색으로 인쇄했다.

138

가지 요소는 서로 어울려 전체를 만들어낸다. 따라서 이 셋은 거의 항상 같
은 활자체로 되어야 하고, 가끔은 하나의 활자체에 두 개의 꼴을 섞어짤 수
도 있다. 이 셋을 위한 활자체로는 도판 48과 같이 종종 본문 활자체와 같
은 것을 쓰기도 하고, 본문 활자체의 반 굵은 꼴이나 굵은 꼴, 또는 이 책처
럼[108] 본문 활자체와 대비를 불러일으키는 다른 활자체를 사용할 수도 있
다. 원칙적으로는 대비 효과를 위해 반 굵은 꼴이나(일반적으로 산세리프로
짠 본문의 경우는 도판 4를 참고) 전혀 달라서 확실히 구분되는 활자체를 사용
하면 좋다.

　　표지는 뒤에 따라 나올 내용과 관련 있는 형태로 디자인되어야 한다.

108 이 책의 원서에는 본문으로 보도니와 그 기울임 꼴,
제목으로 이집션의 하나인 시티가 사용되었다.

109 속표지의 제목 첫 글줄이 본문 펼침면의 첫 글줄,
다시 말해 본문 글상자의 가장 윗줄보다 낮게 놓여 있으면,
각 장의 첫 쪽이나 차례의 첫 글줄의 위치도 그와 똑같이
낮게 잡아서 일관된 리듬을 만들 수 있다.

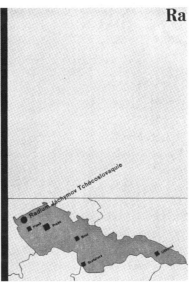

도판 44. 라디슬라프 수트나르(Ladislav Sutnar)가 디자인한 두 가지 종류의
책 표지. A5 크기. 왼쪽은 원래 색으로, 오른쪽은 회색 바탕에 빨간색, 초록색으로
덧인쇄한 것이지만, 여기에서는 흑백으로 인쇄되었다.

원칙적으로는 표지의 가장 아래 글줄이 본문 펼침면의 그것보다 낮아서는
안 된다. 마찬가지로 표지의 글줄 너비가 본문보다 넓어서도 안 되고, 제목
을 글상자 바깥의 어떤 특별한 공간에 두지도 말아야 한다. 다시 말해 표지
의 글줄 너비는 본문 글상자의 너비로 제한된다. 하지만 표지 제목의 첫 글
줄은 본문의 첫 글줄보다 훨씬 낮게 둘 수도 있다. 속표지와 본문 첫 낱쪽
의 첫 글줄 위치를 같게 하거나[109] 앞뒤 쪽의 글줄 위치를 어긋남이 없도록
맞춤으로써 일관성을 꾀할 수 있고, 이를 통해 책에 살아 있듯 힘찬 리듬과
분명하고 다양한 시각적 단계를 더할 수 있다. 출판사의 인장은 속표지에
들어가는 것이 가장 좋다.

거의 모든 세리프체는 책의 본문을 위한 활자체로 알맞으며, 그 가운데 발바움안티크바는 훌륭한 활자체 가운데 하나이다. 산세리프체 또한 사용할 수 있는데, 새로운 부흐푸투라(Buchfutura)나 길산세리프의 반 굵은 꼴이 괜찮다. 단, 예전 산세리프체는 각 활자가 그다지 잘 구분되지 않기 때문에 본문용으로는 어울리지 않는다. 책의 본문이 산세리프체로 되어 있을 때 제목 활자체는 본문 활자체를 그대로 쓰거나 본문 활자체의 굵은 꼴이 좋지만, 다른 활자체와 섞어짜는 것은 조심해야 한다. 세리프체로 본문을 짰을 때도 본문 활자체를 제목에 그대로 쓸 수 있다. 본문 활자체의 반 굵은 꼴이나 굵은 꼴도 물론 괜찮고, 나아가 이집션이나 때때로 흑자체를 써서 본문 활자체와 어울리는 대비 효과를 이끌어낼 수 있다.

장과 장 사이에는 넉넉한 공간을 두어야 하는데, 이 공간은 펼침면의 위 여백과 거의 비슷하거나 이보다 두드러지게 더 넓어야 한다. 이렇게 함으로써, 쪽번호를 글상자로부터 멀리 떼어내면서 얻은 넉넉한 느낌을 해치지 않을 수 있다.

각 장의 제목에 이미 본문 활자체보다 굵은 꼴을 사용했다면 거기에다 활자 크기까지 더 키울 필요는 없다. 제목도 본문 활자체와 같은 크기로 지정하면 된다. 각 장의 제목과 내용의 첫 줄 사이에는 구분하기 쉽도록 한 줄을 띄우도록 한다.

새로운 타이포그래피에서 크고 장식적인 머리글자는 아주 드물게 사용된다. 첫 글자를 두세 글줄을 잡아먹을 정도로 크기를 키워 글의 첫머리에 두는 일은 이제 없어야 한다. 이런 머리글자는 보도니와 디도 시대 이후로 더는 시대에 맞지 않는 낡은 것으로 여겨졌다. 이를 계속 쓴다는 것은 넉넉한 공간 없이 촘촘하게 짠 초기 간행본이나 바로크 시대의 인쇄물로 되돌아가는 것과 다름없다. 첫 글자를 크게 하고 싶을 때는 본문 활자 크기

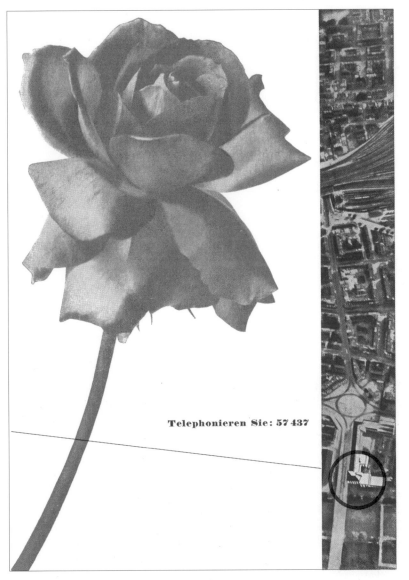

Telephonieren Sie: 57 437

도판 45. 발터 쵤리악스크라우스가 이삿짐 회사를 위해 만든 광고. 오른쪽에
보이는 것은 다음 쪽의 일부분이다.

보다 한 포인트에서 몇 포인트 더 크게 사용해서 첫 글줄에 두도록 한다. 이때 보통 문단의 시작처럼 첫 글줄을 들여짜도 된다. 하지만 한 장의 첫 문단이 머리글자 없이 시작될 경우는 들여짜기를 하지 않을 수도 있다. 머리글자를 반 굵은 꼴로 하는 것은 원칙적으로 허용되지 않는다. 들여짜기에 대해서는 앞서 '첫 글줄의 들여짜기와 글줄 마무리 짓기'에서 소개했으니 참고하기 바란다.

142

책에 도판을 넣을 때 그 너비는 글줄의 너비만큼, 또는 그 절반에서 단 사이 간격을 뺀 값으로 한다. 또 다른 방법으로는 글줄의 너비와 도판의 너비를 황금비율, 다시 말해 1 대 1.618에 가깝게 맞추는 것이다. 보통 글상자 안에 들어가는 모든 도판의 크기는 센티미터가 아니라 시스로[110]로 표기해야 한다. 종이의 가장자리까지 여백 없이 꽉 채운 도판은 인쇄할 때 그 잘려나가는 가장자리 쪽으로 3밀리미터 정도 넘어가도록 넉넉히 여분을 주어 배치하도록 한다. 이렇듯 여백 없이 채우는 도판은 반드시 사진이어야 하고, 예술 작품은 어느 한 부분이라도 절대 잘려서는 안 된다. 하지만 보통 종이의 가장자리까지 꽉 채우는 도판은 그다지 효율적이지 않은데, 인쇄에 적지 않은 비용이 더 들어가기 때문이다. 가장자리가 잘려나가는 만큼 더 큰 종이를 사용해야 하고, 재단할 때 인쇄 잉크가 묻어나는 것을 피하고자 종이 사이에 끼워 넣을 얇은 종이 등에도 비용이 들어간다. 이런 도판은 그와 잘 어울릴 만한 화려한 작업물에 더 알맞다. 전지를 16등분 한 크기의 종이[111]에 두 점보다 많은 도판을 얹으면 그다지 좋아 보이지 않는다. 만약

110 프랑스의 디도가 1780년 창안한 인쇄 단위로 유럽에서 주로 쓰인 디도 포인트 시스템을 다르게 일컫는 말이다. 하지만 시스로는 원래 디도 포인트 시스템의 한 단위인데, 1시스로는 12디도 포인트, 프랑스 전통 인치의 6분의 1길이이며, 약 4.512밀리미터이다.

111 독일어로 '옥타프자이테(Oktavseite)'라 한다. 전지의 크기에 따라 등분된 종이의 크기도 달라지지만, 보통 한 변이 22.5센티미터 이하로 된 종이를 뜻한다.

112 책의 내용을 둘러싸는 앞표지, 책등, 뒤표지가 이어진 구조로, 책의 내용, 다시 말해 제본된

종이 뭉치를 감싸는 부분을 말한다. 독일어로는 '아인반트(Einband)'라 한다.

113 독일어로 '슈츠움슐락(Schutzumschlag)'이라 하는데, '보호용 표지'를 뜻한다. 표지까지 붙여진 책 위에 한 겹으로 된 종이 표지를 다시 한번 둘러 입히는 것으로, 이 겉싸개는 제본되지 않기 때문에 당연히 책과 분리할 수 있다. 오늘날의 겉싸개에서 책을 '보호'할 목적은 거의 사라졌다고 봐도 무방하다. 영어로는 '더스트재킷(dust jacket)'이라 한다.

잘려나가는 도판이 있다면 한 낱쪽에 하나만 배치하도록 한다. 특히 한 낱쪽에 네 개, 심지어 그 이상의 도판이 각 방향으로 잘려나가게 배치된 디자인은 아주 흉해 보인다. 책에 드로잉 작품을 실을 때도 비슷한 규칙을 따른다. 다시 말해, 도판이 잘려나가도록 놓지 말아야 한다는 것은 굳이 말하지 않아도 될 것이다.

본문이나 사진을 위한 보충 설명, 참고, 또는 풀이는 본문에 쓰인 활자 크기보다 작아야 하고, 경우에 따라서는 본문과 살짝 대비를 이루는 활자체를 사용할 수도 있다. 이런 종류의 글은 보통의 긴 글줄뿐 아니라 시처럼 짧은 글줄로도 짤 수 있다.

그림을 본문 글로 에워싸는 것은 보기 좋지 않을뿐더러 잘 쓰이지도 않는다. 차라리 그림 주변을 비워두거나 그림에 대한 설명을 두는 편이 훨씬 낫다. 가운데 맞춤으로 글을 짜지 않은 책에서 그림도 가운데로 맞추지 말아야 한다는 사실은 두말할 나위가 없다.

만약 표지[112]와 겉싸개[113]가 책의 본문을 디자인한 사람이 아닌 다른 사람의 손에 맡겨진다면 그 책의 디자인에 대해서는 어울림과 하나 됨을 이야기할 수 없다. 유감스럽지만 이것이 규칙이다. 표지는 속 내용의 타이포그래피와 어울리도록 디자인되어야 한다. 겉표지 또한 나중에 버려질 수 있다 하더라도 이처럼 책의 일부분으로 자연스럽게 어울릴 수 있게 만들어야 한다.

오늘날은 책의 겉표지가 그 책을 위한 포스터와 같은 역할을 하므로, 더는 표지가 그 책에 대해 알리는 역할을 하지 않는다. 따라서 앞표지에는 아무것도 인쇄할 필요가 없어진 대신, 책등에 제목을 인쇄하는 것만으로도 충분하게 되었다. 책등에 제목을 넣을 때 아래에서 위로 배열하는 방법은 거의 모든 경우에 괜찮아 보인다. 하지만 아주 두꺼운 책의 넓은 책등에는

Oltener **BÜCHER-** *Katalog*

1936

Buchhandlung zur Krähe, Basel

도판 46. 타이포그래피로 만든 카탈로그 표지.

도판 47. 헤르만 피를(Hermann Virl)이 만든 광고의 표지. 알루미늄판에
검은색과 노란색으로 눌러서 찍은 글씨로 되어 있다.

제목을 가로로 넣을 수도 있다. 책등 제목은 아무리 얇은 책이라 할지라도 잊지 않고 반드시 넣어야 한다. 책꽂이 등에서 책을 찾을 때 적지 않은 도움이 되기 때문이다.

뒤표지 또는 앞표지에 무언가 인쇄를 해야 한다면 책의 제목과 지은이 이름 외에는 아무것도 넣지 않도록 한다. 거기에 출판사의 이름과 인장이 함께 들어가서 좋아 보이는 경우는 거의 없다. 여기에 쓰이는 활자체는 속표지의 제목 활자체와 같아야 하고, 필요하다면 두꺼운 표지에 색 없이 눌러서 찍은 글씨를 사용해도 된다. 부드러운 천을 씌운 표지는 색을 써서 인쇄할 수 있는데, 천의 색이 어둡다면 금박이나 얇은 색 필름을 써서 글씨를 찍어 인쇄한다. 거친 천을 씌운 표지에 색을 써서 인쇄할 때는 굵은 활자체가 그나마 깨끗하게 인쇄되지만, 금박이나 필름은 오래가지 못하고 벗겨진다. 따라서 다른 부드러운 천 조각에 제목을 미리 인쇄해서 잘라 붙이는 방법을 써야 한다.

책의 가장자리에 색을 입힐 때는 책머리[114]에만 하도록 한다. 이때 어두운색보다는 옅고 부드러운 색이 낫다. 책머리에 색을 입히지 않았다면 머리띠[115]의 색은 흰색 또는 표지에 쓰인 천의 색과 같은 것으로 하고, 책머리에 색을 입혔다면 머리띠의 색도 같은 것으로 맞춰야 한다. 하지만 두 가지 색이 들어가거나, 무늬가 있는 머리띠는 피하도록 한다.

표지가 두껍고 단단한 책에서 흔히 볼 수 있는 둥근 책등과 비교했을 때 모나고 평평한 책등은 언뜻 보기에 좋아 보일 수 있지만, 제본 기술상의 문제로 그다지 실용적이지 않다는 것은 잘 알려진 사실이다. 살짝 둥글게 마무리된 책등이 가장 보기 좋다.

책의 속장과 표지의 안쪽을 연결하기 위해 붙이는 면지는 흰색이나 산뜻한 색으로 할 수 있는데, 책에 이미 사용한 색과 좋은 대비를 이룰 수 있

114 책을 엮은 쪽, 다시 말해 책등을 제외한 세 면에서 윗부분을 '머리', 아랫부분을 '밑', 책등의 반대쪽에 책을 여닫는 편(흔히 책의 오른쪽 옆면)을 '배'라 한다.

115 양장본 책등의 아래위 끝에 붙이는 천 조각으로, 책을 튼튼히 묶는 효과와 함께 천 조각의 색이나 무늬에 따라 장식 효과도 꾀할 수 있다.

José Ortega y Gasset

Der Einfluß der Frau auf die Geschichte

Verlag der Neuen Schweizer Rundschau, Zürich

Bucht, das konnte er nur Aug in Aug gesehen haben. Plutarch hat einen verwandten Vorfall überliefert: Es gingen Krieger in die Schlacht mit marktschreierisch bemalten Schildern. Ein einziger Soldat trug auf dem seinen nichts als das Bild der Mücke. «Feigling!» schalten ihn die anderen: «Du meinst wohl, der Feind werde dich unbemerkt zur Seite lassen!» «Im Gegenteil», antwortete der Geschmähte. «Ich werde dem Feind so nahe auf den Leib rücken, daß er, wollend oder nicht, die Mücke sehen muß.»

Aber es ist klar, daß jener seelenhafte Zug Dantes, den ohne Veralltäglichung kein fremder Mund aussprechen darf, uns nicht rechtfertigt, wenn wir beim Lesen Ihres Buches, mehr als des kommentierten Liedes, Ihrer selbst gedenken. Uns wurde eine andere, höhere Rechtfertigung zu teil, auch diese von Dante selber uns vorweggenommen.

Sie sind, verehrte Frau, ein Spiegel wahrer Weiblichkeit. Ihre Erscheinung strahlt, in Grazie vereint, die seltensten Vorzüge aus. Wie sollte es uns da nicht locken, Sie durch Dantes Welt, allwo sämtliche Kreatur vereinigt ist, schreiten zu sehen? Die Jenseitswanderung, von uns so manchmal wiederholt, erhält auf diese Weise neuen Sinn und neue, ungeahnte Reize. Denn Ihr Herz, verehrte Frau, ist ein Quell unwiderstehlicher Begeisterung und obensolchen Tadels. Welch ein Genuß, dem Flug ihrer Gefühle aufmerksam zu folgen und festzustellen, wo sie halten, wo sie weitergeht! Wie wären Ihre Regungen uns keine Lehren, da doch aus einer jeden Zustimmung oder Ablehnung ersichtlich ist.

Dies aber – nämlich das Weib als Norm – ist es nicht Dantes große Entdeckung? Wir beklagen es, daß der Einfluß der Frau auf die Geschichte ein ungeschriebenes Kapitel blieb, worüber niemand Auskunft weiß. Es gibt dafür nur die Entschuldigung, daß man ebensowenig versuchte, die Geschichte des Gefühls des Mannes für die Frau zu schreiben. Man denkt gemeinhin, dieses Gefühl sei mehr oder weniger zu allen Zeiten gleich gewesen. In Wahrheit handelt es sich um einen höchst verwickelten Prozeß, in dessen Verlauf Gewinne und Verluste wechseln.

Verehrte Frau!

Der Ausflug war entzückend. Wunderbar führten Sie uns den singenden Weg der dreistimmigen Terzinen, nur da und dort mit zarter Hand erklärende Akzente setzend, damit das alte Spiel in neuen Sinne sich erhebe. Das ein und andre Mal begegnete es uns, Dantes Gestalten aus dem Blicke zu verlieren, gebannt durch ihre Gesten. Aber geschah dasselbe nicht zuvor dem Dichter mit jenem Vortrefflichen, der sein Führer war? Es ist nicht zu ändern. Ein unlöschbarer Durst nach Gegenwart ließ mir jenes alte, geistvolle, aber blutleere Schauspiel verblassen vor diesem anderen neuen, welches entstand aus einer Spiegelung in Ihnen. Und ich glaube nicht, daß Dante, zu uns zurückgekehrt, darin Anlaß zu Tadel fände. Allzu tief war er teilhaftig der Wollust des Erkennens, um den doppelten Genuß zu verachten, der darin liegt, die Welt einmal, statt immer nur gradaus, in einer Brechung, im Widerscheine fremder Augen anzuschauen. Er sagt – sieben Jahrhunderte vor Heredia –, man könne auch in einem Auge ein Schiff flußabwärts fahren sehen (Par. XVII, 41 und 42). Welch ein Geständnis! Denn es setzt unweigerlich voraus, daß einmal er sich beugte über Augen, die ihm folgten: erkenntnisgierig bis in süße Zweisamkeit; Ströme erforschend, die auf dem Grund einer Pupille flössen; Schiffe begehrend, deren Kiel der Augenstern regiert. Jener Vers birgt uns ein heimlichstes Geheimnis, eine versteckte Seite aus dem Buche seiner Seele. Da wir später von seiner Taktik der Distanz zu sprechen haben werden, so ist seiner Taten aus der Nähe zu gedenken. Er war ein Tapferer der Liebe, und dies trotz seiner Schüchternheit. Die Bresche, die er senden kann, vertrieb ihn nicht. Das Schiff, das er gesichtet in einer ihm allein vertrauten

도판 48. 책의 시작 부분이 어떻게 책 본문의 타이포그래피와 관련이 있는지 짐작할 수 있다.

도록 골라야 한다.

책의 겉싸개는 지난 10년에 걸쳐 몰라보게 큰 발전을 이루었다. 이는 새로운 시대의 발견이라 할 만하며, 종종 책에서 디자인이 가장 잘된 부분이기도 하다. 아마 겉싸개가 낡은 관례에 얽매여 있지 않고 디자인의 목적 또한 뚜렷하기 때문일 것이다. 사진이나 몽타주는 많은 겉싸개에 잘 들어맞는 소재인데, 둘 다 이 시대에 맞는 활자 디자인(Schriftgestaltung)을 필요로 한다. 그림 없이 좋은 겉싸개를 디자인하기란 쉽지 않다. 책의 표지에서와 마찬가지로, 사진이나 활자를 사용한 겉싸개에서도 책의 내용에 쓰인 활자체와 같거나 잘 어울리는 활자체를 골라 사용해야 한다. 전통적으로 디자인된 책에 현대 감각의 겉싸개를 두르는 것은 보기에 언짢은 일이다.

이 시대에 맞는 책 디자인이란 출판사와 지은이가 문제 해결을 위해 어느 한쪽으로 치우치지 않고 힘을 합쳐 나아갈 때 발전을 기대할 수 있다. 이런 점에서 영국은 나쁘지 않은 본보기이다. 하물며 영국이 새로운 책 디자인을 위해 틈틈이 우리가 속한 유럽 대륙의 디자인에 특별한 관심을 두고 시도를 거듭한다면, 우리 또한 우리의 시대, 그리고 우리가 만드는 형태에 대해 제대로 된 믿음을 가지고 스스로 인정하는 용기가 필요하지 않을까?

옮긴이의 글

얀 치홀트의 글을 읽으면 회초리에 맞는 느낌이 들 정도로 강렬하다. 돌려 말하지 않고 흑백을 분명히 가려서 규칙을 제시하며 비판에 거칠 것 없는 그의 글은 오늘날에는 거의 찾아보기 어려울 만큼 직선적이다. 그의 주장이 맞니 그르니, 이 시대에는 적용이 되니 마니 하는 의견은 늘 있었다. 하지만 그 이전에 곰곰이 생각해야 할 것이 있다. 무엇이 얀 치홀트에게 이런 담대한 목소리를 내게 했을까. 무엇이 그를 이토록 확신에 차게 했을까. 무엇이 그의 '참뜻'이고 '정신'일까.

'타이포그래피란 글을 읽는 사람을 배려하는 것'이라는 말은 얀 치홀트의 정신을 설명하기에 적절하지 않다. '배려'에는 타이포그래퍼의 전문 지식과 기술이 독자보다 위에 있어서 읽는 사람을 내려다보고 염려한다는 뜻이 깔려 있기 때문이다. 그가 쓴 글의 깊은 이면에는 독자를 '존중하는' 마음이 녹아 있다. '배려'와 달리 '존중'에는 낮은 위치, 또는 같은 눈높이에서 독자를 우러러보고 소중히 여겨 받든다는 뜻이 담겨 있다. 그는 활자 사이나 글줄 사이를 바르게 띄우지 않는 철부지 같은 실수를 꾸짖은 것이 아니다. 그의 칼끝은 독자를 존중하지 않고 그저 그렇게 대하는 타이포그래퍼의 형편없는 자세와 이에 무감각해진 타이포그래피 문화를 겨눈다. 그의 글이 그 당시나 지금이나 타이포그래퍼의 마음에 불편한 가시로 남아 찌르는 이유는 우리에게 독자를 '존중'하는 원칙을 끊임없이 되새기기를 채찍

질하기 때문이고, 다행히 우리에게 남아 있는 일말의 양심이 그의 글을 소중하고 아프게 받아들이기 때문이 아닐까. 오늘날 스타일이니 트렌드니 하는 휘황찬란한 신기루에 눈이 어두워 잊고 지낸 이 정신, 타이포그래퍼의 가슴 가장 깊은 곳에 은장도처럼 지녀야 할 정신을 얀 치홀트의 글을 통해 다시 일깨우게 되기를 진심으로 바란다.

이 책『타이포그래픽 디자인』은 1935년 스위스 바젤의 출판사 벤노슈바베에서 출간한 얀 치홀트의『Typographische Gestaltung』을 한국어로 옮긴 것이다. 원서에 녹아 있는 참뜻을 독자가 바르게 이해할 수 있도록 군데군데 타이포그래피 개념이나 역사에 대한 설명을 역주로 덧붙였다.

내가 몸담고 있는 바젤디자인예술대학교(The Basel School of Design) 시각 커뮤니케이션학과의 학과장 미하엘 렌너(Michael Renner) 선생을 비롯해 수많은 토론을 통해 어디에서도 들을 수 없었던 금싸라기 같은 조언을 아끼지 않은 타이포그래피 전공 교수 필립 슈탐(Philipp Stamm) 선생, 그리고 사랑하는 가족에게 마음에서 우러나오는 존경과 감사를 전한다.

2013년 5월 바젤에서
안진수

Jan Tschichold